世界名畫家全集　何政廣主編

帕米賈尼諾 Parmigianino

賴瑞鎣●著

藝術家出版社

世界名畫家全集

矯飾主義繪畫奇葩

帕米賈尼諾
Parmigianino

何政廣●主編
賴瑞鎣●著

藝術家出版社

目 錄

前　言

　　歐洲文藝復興美術發展到16世紀初葉，出現了盛極而衰的徵兆，正在此時，於一群年輕藝術家中興起「矯飾主義」的流派。此派藝術家探索掌握自己心目中崇拜的大師繪畫風格，所以也被稱為「風格主義」。由於在技法上注重對文藝復興大師的模仿，從而顯得矯柔並過份富於裝飾性的處理。這個流派是在1520年代最早出現在羅馬和翡冷翠，到16世紀後半葉蔓延整個義大利而影響到歐洲其他地區的藝術發展。

　　帕米賈尼諾（Parmigianino 1503-1540）是北義大利矯飾派（Emilian Mannerist School）的先鋒藝術家，科雷吉歐（Antonio da Correggio）是訓練他的導師，拉斐爾的風格對他影響深刻，另一位托斯卡尼的矯飾主義畫家貝卡傳彌（Beccafumi）也帶給他某些程度上的啟發，當時流通於義大利的德國木刻版畫也是他汲取靈感的範本。

　　帕米賈尼諾1504年1月出生於義大利的帕馬，父親菲力浦和兩位叔叔都是畫家。十四歲時他開始從事版畫和繪畫工作。1521年他為帕馬的聖約翰福音使徒教堂繪製壁畫，此時科雷吉歐正在這座教堂繪製穹窿壁畫。1523年他二十歲時，為桑維塔列在豐塔內拉托城堡繪製天蓬壁畫。

　　帕米賈尼諾在拉斐爾去世後三年來到羅馬。1525至27年間，他在羅馬研究拉斐爾和米開朗基羅的作品，與翡冷翠畫家羅索（Rosso Fiorentino）有所往來。帕米賈尼諾在烏菲茲美術館的〈聖母與聖人〉顯示出他如何受上述人物的影響：充斥著古羅馬遺蹟的背景，看起來不再令人感到親切熟悉，而是像巫術般地散發出詭譎的氛圍；具雕塑感的人物，其律動不再是甜美優雅，而是像蛇形般拉長扭曲。畫面有股不安的氛圍，在日落陽光的折射下略顯憂鬱。

　　他在羅馬一共逗留七年，影響他最大的是拉斐爾的畫風。1531年回到帕馬，接下斯帖卡塔聖瑪利亞教堂主祭室拱頂壁畫工程。1540年8月24日帕米賈尼諾病逝，年僅三十七歲。在壁畫之外，他遺留的代表作有〈長頸聖母〉、〈削弓的丘比特〉、〈年輕女子肖像〉、〈聖母與先知匝加利亞〉等。

　　帕米賈尼諾直到死前都未完成〈長頸聖母〉，他從1534年就開始畫這件作品，一連畫了六年，因此更清楚地呈顯了他早期繪畫研究的影響。延續托斯卡尼繪畫傳統，但在結構上有創新突破，〈長頸聖母〉富貴族氣息，高挑的女子身形與背景裡的樑柱、身旁托著酒甕的天使相呼應；聖母與天使身後有許多小臉孔簇擁著，其功能類似拼花圖案，突顯出畫面的貴氣與繁複。

　　聖母的身形是以希臘女神的典型構思而成，修長的手與腳趾，柔美的捲髮中繫著珠寶點綴，冷靜如水如她披肩的顏色，服裝的皺褶呈現她健美的體態，讓人不覺得裸露身體是件羞愧的事。聖母膝上沉睡的孩子呈水平構圖，與畫面中其他的圖像形成對比平衡，其曲線並與左上方的帷幕相呼應。空間的透視帶領觀者視線從前景透向背景的遼闊，在那有一位先知站在樑柱與檯階前，好像即將宣告重大的消息。

　　這件作品以及〈年輕女子肖像〉等都是矯飾主義的重要代表作，也是帕米賈尼諾繪畫事業集大成之作，為了追求極致的美，各種華貴的裝飾與造形都成為畫家實驗的材料。繪畫成為一種誇飾與精密計算下的知識產物，背離早期宗教性的、較為即興的繪畫之路，發展出一種獨特的典雅美。從這些繪畫中，可以看到拉斐爾的後繼者，如何在大師們造就的境界中，再發揮自己的個性，力圖走出一條矯飾主義的道路。

　　　　　　　　　2012年6月於《藝術家》雜誌社

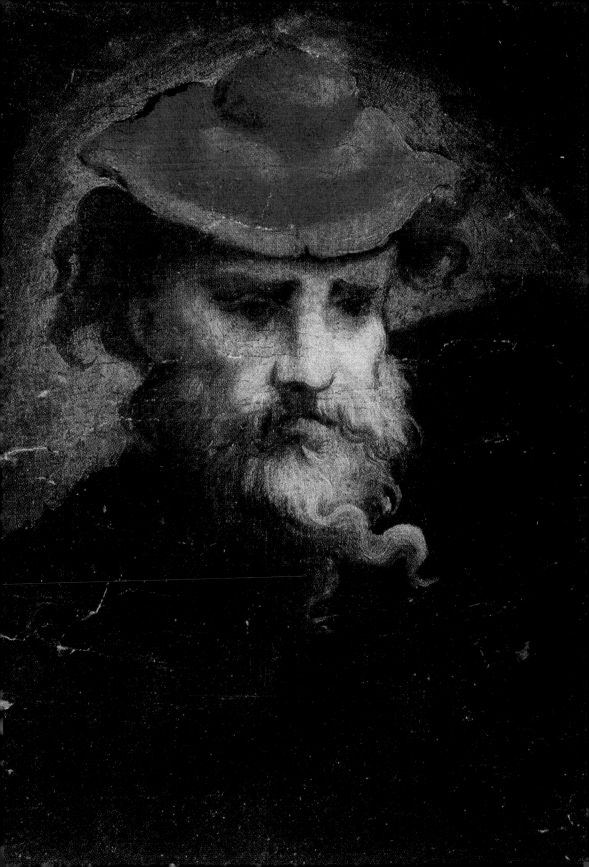

矯飾主義繪畫奇葩——
帕米賈尼諾的生涯與藝術

帕米賈尼諾和矯飾主義

　　西元1520年，隨著拉斐爾的驟然去世，義大利文藝復興藝術也快速地由古典主義的巔峰轉入矯飾主義（Manierismus）。這股藝海掀瀾、百家齊鳴、風格不一的矯飾主義藝術風潮，一直到1600年至1620年之間才逐漸趨於平靜。有別於文藝復興藝術追求的完美和諧，矯飾主義藝術所強調的是豐富的表現力、熱烈的感染力和奔騰渲洩的動力。

　　矯飾主義一詞在16世紀之時尚未出現，一直到1930年左右，才按照日耳曼學者的研究將它定名為「Manierismus」。從16世紀至19世紀之間，一般人常以古典的概念來理解16世紀的藝術，對1520年至1620年這中間義大利藝術風格的紛亂發展，只有以「非古典的」來形容，並且斥之為文藝復興藝術的衰退現象。

　　其實在西洋藝術史中，每當出現藝術風格分歧、激烈較勁的現象時，就表示藝術發展即將進入一個新的紀元。這也證明了藝術家不甘墨守成規的個性，他們一旦發覺藝術風格發展達到極致時，便會重啟思考，嘗試以獨特的表現方式來創作，他們在實驗

科雷吉歐
帕米賈尼諾像
油畫　59×44cm
巴黎羅浮宮
（右頁圖）

帕米賈尼諾
戴紅帽的自畫像　油畫
21×15.5cm　約1539
帕馬國家畫廊
（前頁圖）

8

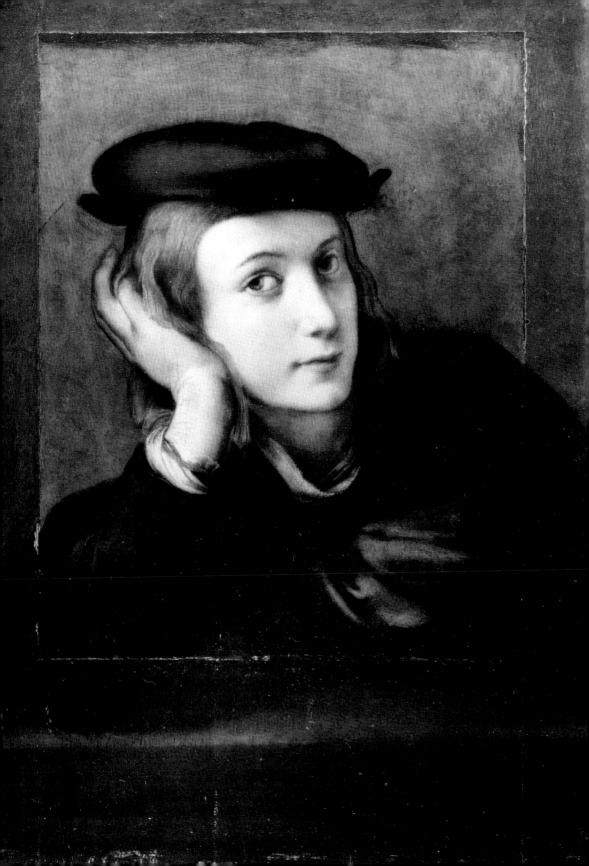

創新的過程中，也破除了一向依循傳統的思惟模式，而將傳統中根深蒂固的思想桎梏解放開來。

藝術家在學習的過程中，會反覆模仿或運用傳統風格中的種種典範，可是由於每個人對傳統定義的歧見，在鑽研傳統技法和原理時，視各人的造詣，往往摻入個人的主觀意識，強調某些特點或擴充原有理念，甚至於發掘深藏於傳統典範中被人忽視的原理，揭示藝術進一步發展的可能性。

生逢文藝復興三大匠齊聚一堂的時代，少年的帕米賈尼諾（Parmigianino）有幸目睹百花齊放的藝術盛況，達文西、拉斐爾和米開朗基羅的造詣，成為他一輩子藝術創作的指標，再加上他自幼天資聰穎、才藝出眾，除了經常觀摩名家手筆外，他還不斷充實人文素養，時人的經典作品和新柏拉圖思想，都滋潤了他的心田。雖然飽受瘟疫和戰亂的恐慌，但他卻能在漂泊的生涯裡隨時把握契機，讓時代將自己打造成一位傑出的藝術家。此外，他更以個人的卓越見解來改造時代，不僅昇華文藝復興古典主義優美雅致（maniera）的特質，也重新詮釋文藝復興藝術的定義，進而超越古典規範，造成反動的風潮。

他一生致力於開發新的藝術泉源，把短短37年的生命全部奉獻給藝術，這種擇善固執的精神啟發了後世藝術家，也開啟了自由創作的風氣。由於他繪畫風格多變，而且創意十足，因此被公認是最具矯飾主義特質的畫家。至於他機智靈巧的創作思想，首開了純藝術創作的濫觴，為此世人不僅將他與彭托莫（Jacopo de Pontormo, 1494-1557）和羅索（Rosso Fiorentino, 1495-1540）並列為義大利矯飾主義第一代畫家，也尊他為「近代藝術的先驅」。

帕米賈尼諾
聖母子與聖約翰、聖馬格達莉娜　油畫
1520　私人收藏

彭托莫
聖家族與聖約翰　油畫
1522-24
聖彼得堡艾米塔吉美術館

在帕馬的早年（1503-1524）

由於缺乏完整的文獻記載，長久以來有關帕米賈尼諾的早年生活一直是撲溯迷離，人們只能依據瓦薩里（Vasari）在1568年出版的《畫家、雕刻家和建築師傳記》之記述，得知帕米賈尼諾的出生日期和出生地，還有他旅居羅馬期間的藝術活動。他在繪畫

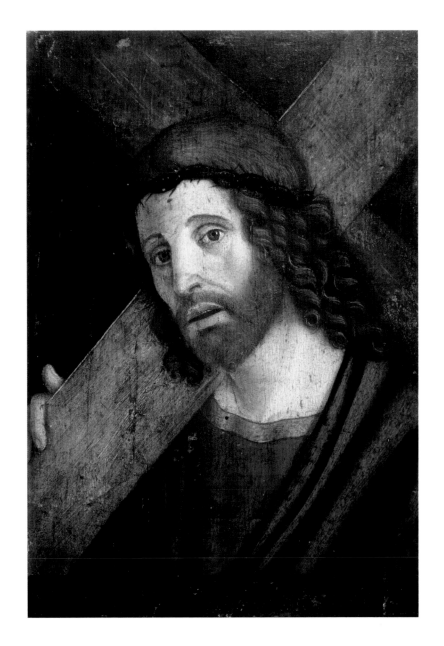

菲力浦·馬佐拉
（帕米賈尼諾的父親）
背負十字架的基督
油畫　31.5×21.9cm
約1503
帕馬國家畫廊

方面的啟蒙和師承，以及他在年少時如何展現藝術天分，乃至於
他早年學習過程的風格發展，這些資料都付諸闕如。但是根據可
靠的文獻和他存世的作品，可以看出他在18、19歲時，畫風業已
臻於成熟，儼然獨立的畫家。

　　學者維歐拉（Luisa Viola）在2003年維也納藝術史博物
館舉辦的《帕米賈尼諾與歐洲矯飾主義展》（Parmigianino

und der europäische Manierismus）的圖錄中，根據奎塔瓦列（Quintavalle）1948年的《帕米賈尼諾》（Parmigianino）和達亞庫（Dall' Acqua）從1982-2002年之著述引證的官方文件中，整理出帕米賈尼諾的生平和他與業主之間的公證契約及債務訴訟文本，這些資料提供我們進一步研究帕米賈尼諾生平與藝術活動更有利的證據。

帕馬大教堂

帕米賈尼諾原名傑洛姆・法蘭西斯・瑪利亞・馬佐拉（Girolamo Francesco Maria Mazzola），於1503年1月11日出生於義大利帕馬（Parma）聖保羅修院（San Paolo）附近波果・德勒・亞瑟（Borgo delle Asse）的一個大家庭。瓦薩里在《畫家、雕刻家和建築師傳記》中，可能按照拉丁文「Mazolis」的翡冷翠方言發音，把帕米賈尼諾的家族姓氏「Mazzola」寫成「Mazzuoli」。至於帕米賈尼諾（Parmigianino）的稱號，則是源自他同時代的作家洛多維科・多奇（Lodovice Dolce, 1508-1568）對他的暱稱。多奇在1557年出版的《藝術評論》（Dialogo della pittura）中稱他為法蘭西斯・帕米賈尼諾（Francesco Parmigianino），因此16世紀末以降，人們慣稱他為帕米賈尼諾。馬佐拉（Mazzola）是一個繪畫家族，先祖來自彭得莫利（Pontremoli），帕米賈尼諾的祖父巴托洛米歐（Bartolomeo II）於1305年遷居帕馬，父親菲力浦（Filippo, 1460-1505）與兩位叔叔米歇爾（Michele, 1469-1529）、彼德・依拉里歐（Pier Ilario, 1476-1545）都是畫家。

帕米賈尼諾的父親菲力浦因工作的關係，長年滯留威尼斯和維內托（Veneto），鮮少在家。1505年黑死病疫情蔓延北義大利，帕米賈尼諾的父親不幸染病過世，時值兩歲的帕米賈尼諾便由兩位叔叔撫養。同年，為了躲避疫情，兩位叔叔帶著帕米賈尼諾和他的兄姊離開故居，開始過著不安定的遷居日子。這段流離顛沛的童年生活，可能是造成他日後神經質個性的主因。儘管如此，叔父們仍發現他天資聰明又富於藝術天分，遂大力加以栽培，不僅讓他接受人文教育，還讓他學習自然科學和音樂。這些人文素養對他一生影響頗大，他在文藝復興的人文思想洗禮中茁壯，逐漸培養出個人的獨立思考力，為他短暫的藝術生涯預備了充沛的

科雷吉歐　**天蓬壁畫**
1518-1519
帕馬聖保羅女修道院
「居間」的天井

資源，使他能夠在遽變的16世紀初，快速地趕在時代的尖端，引領新的藝術風潮。同時在叔叔的教導下，除了繪畫之外，他還精通製作家具與裝潢的技術，並且擅長蝕刻版畫的技巧。

　　由於文獻上缺乏帕米賈尼諾的幼年學畫記載，而他整個童

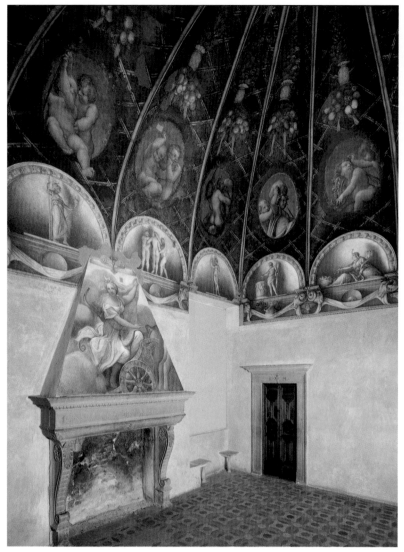

帕馬大教堂的天井

科雷吉歐
天蓬壁畫（局部）
1518-1519
帕馬聖保羅女修道院

年都在叔叔的監護下，因此一般人認為兩位叔叔應當是他的啟蒙
老師。可是從他早年的畫作中，並沒有顯示出傳承兩位叔叔的畫
風。究竟他曾經向誰學習？是否曾經拜師學畫？或者是在叔叔的
指導下，本著自己的天分觀摩名畫自學成功的呢？這些問題都無
法從文獻中獲得答案，為此人們便轉而針對他幼年居住的帕馬一
帶，教堂裡介於1500年至1520年之間的祭壇畫和壁畫進行研究，
結果發現他早年畫作的技法、色彩和構圖形式，應當是分別由各
祭壇畫中吸取精華凝聚而成的。

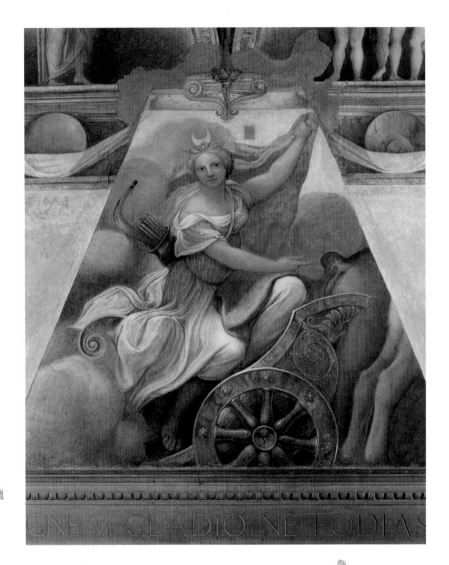

科雷吉歐
天蓬壁畫（局部）
下方暖爐上所畫的狩獵
女神戴安娜
1518-1519
帕馬聖保羅女修道院

　　他的出生地帕馬雖是座小城市，但城裡擁有許多仿羅馬式（Romanisque）的大建築，這些教堂和世俗性的建築，充分顯示出這是一座歷經羅馬帝國與中世紀文明洗禮的城市。在這文明古城裡，也孕育出精美的雕刻傳統。這些建築都提供畫家優良的創作環境和機會，因此到了1520年代，也就是帕米賈尼諾行將成年的時代，帕馬聚集了來自各地的畫家，促使帕馬展開其繪畫的盛期。

　　早在1500年左右，帕馬的各座教堂紛紛自別的城市訂購一批祭壇畫，繪製這些祭壇畫的畫家有：馬米塔（Francesco Marmitta）、法蘭契亞（Francesco Francia, 1450-1517/18）、奇馬（Cima da

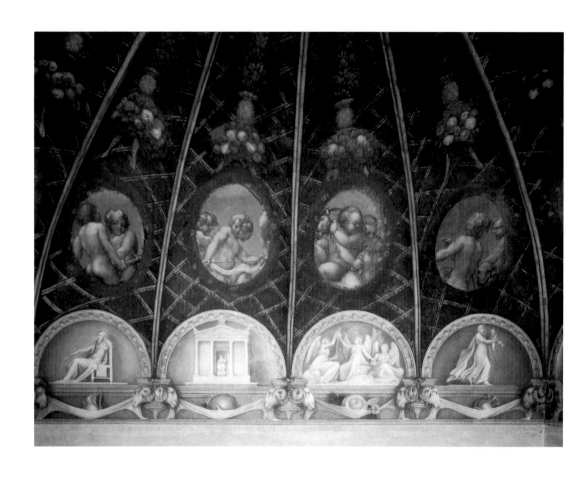

科雷吉歐
天蓬壁畫（局部）
1518-1519
帕馬聖保羅修道院

Conegliano, 1459/60-1517/18）和匝加內利（Francesco Zaganelli）
等人。而且這批祭壇畫顯示出來自菲力浦‧利比（Filipino
Lippi, 1457-1504）的古典風格和精密寫實的技法，或者秉承羅
倫佐（Lorenzo di Credi, 1459-1537）與佩魯吉諾（Perugino，約
1445-1523）的精美風格。這些畫作對於當時年方15歲的帕米賈
尼諾而言，印象最深刻的當屬波隆納畫家法蘭契亞畫中混合拉
斐爾和佩魯吉諾的優美風格，以及威尼斯畫家奇馬作品中融合
梅西納（Antonello da Messina, 1430-1479）與貝里尼（Giovanni
Bellini，約1427-1516）畫風，所展現的立體感和光滑的表面效
果、以及詳實的風景畫法。顯然的，帕米賈尼諾在他早年的繪畫
生涯中，由觀摩名畫中勤奮地學習各位大師的繪畫精髓，即使是
未直接經由名師指導，光憑自己的天賦和努力，也能發揮相當成

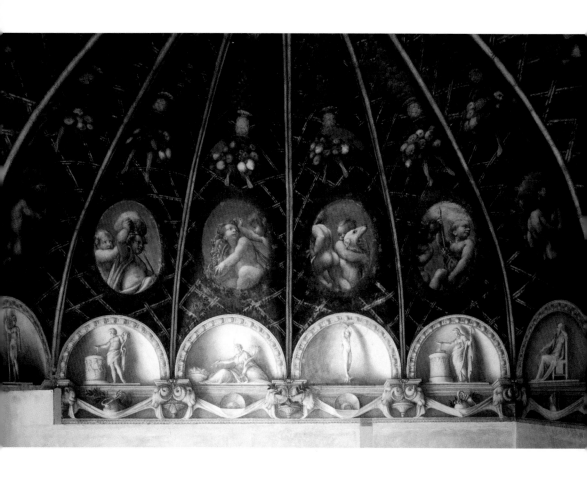

科雷吉歐
天蓬壁畫（局部）
1518-1519
帕馬聖保羅修道院

熟的畫技，因此在20歲之前，他已嶄露鋒芒。

　　1518年和1519年之間，科雷吉歐（Correggio, 1489-1534）來
到帕馬，為聖保羅女修道院的院長室繪製天蓬壁畫，也對帕米
賈尼諾產生極大的影響力。這時候16歲的帕米賈尼諾，曾畫了一
幅〈基督受洗圖〉；瓦薩里在《畫家、雕刻家和建築師傳記》
中，針對此畫寫道：「帕米賈尼諾憑個人的意念畫了一幅基督
受洗圖，見到此畫的人都驚訝於一個少年能夠畫出這麼好的作
品。」

　　根據一份1517年帕米賈尼諾的姊姊吉內弗拉（Ginevra）
結婚時所簽署的整疊公證文件裡羅列的陪嫁財產，可以知道帕
米賈尼諾的家庭經濟狀況已經好轉，一度抵押貸款的產業已
經贖回。同份文件中還連帶提到帕米賈尼諾和他的兩個哥哥久

17

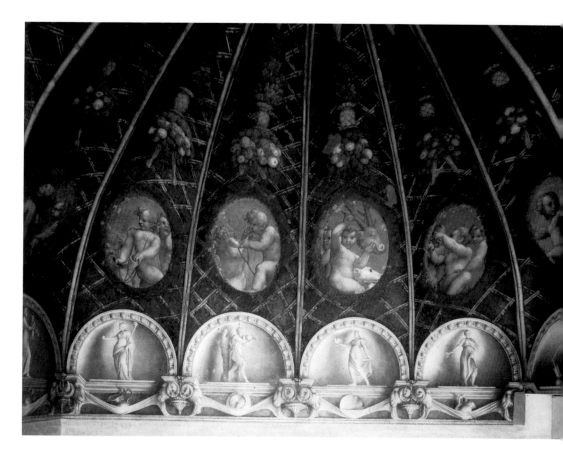

科雷吉歐
天蓬壁畫（局部）
1518-1519
帕馬聖保羅修道院

拉尼（Gioranni, 1492生）與匝加利亞（Zaccaria, 1492年之前出生），循著這份文件人們也探索到，帕米賈尼諾此時正前往溫布里亞地區（Umbria）從事版畫和繪畫的工作。

　　1521年為了收復米蘭公國，查理五世（Karl V.）與教皇里奧十世（Leo X.）聯合，以對抗法王法蘭西斯一世（Francois I.）。在這場戰役中，帕馬陷入極大的恐慌中，叔父便帶著帕米賈尼諾和學生貝洛里（Giorlamo Bedoli）逃往維亞達納（Viadana）避難。在維亞達納一帶居住著一些有錢的世家和新近致富的人，他們都樂於贊助年輕的藝術家，讓帕米賈尼諾獲得兩項委託案，為聖彼得教堂（San Pietro in Vadana）畫了兩幅祭壇畫〈聖法蘭西斯和聖女克拉拉〉（失傳）、以及〈聖凱薩琳的神秘婚盟與聖洗者約翰及聖約翰福音使徒〉。此時的帕米賈尼諾在繪畫上技法已臻成熟，風格上除了拉斐爾和科雷吉歐的優美細膩風範外，還發展出個人

帕米賈尼諾
聖凱薩琳的神秘婚盟與聖洗者約翰及聖約翰福音使徒 蛋彩畫
203×130cm　1521
Bardi（帕馬），Santa Maria Addolorata
（右頁圖）

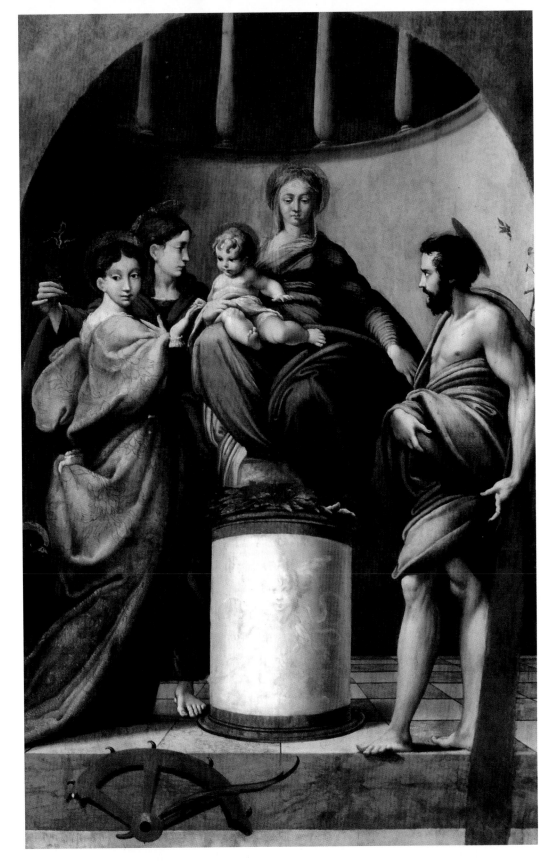

極為柔和細膩的筆觸和線條，從這兩件作品可以看出，此時18歲的他已儲備了豐沛的知識和技藝，展現蓄勢待發的氣勢。1521年8月，戰亂稍微平息，帕米賈尼諾才返回帕馬。

科雷吉歐
天蓬壁畫（局部）
1518-1519
帕馬聖保羅修道院

帕馬本篤會修道院的聖約翰福音使徒教堂，於1519年即將興建完成時，急需許多畫家為教堂繪製整系列的壁畫；1521年，首先被選中的畫家是頗具知名度的科雷吉歐，然後安瑟米（Michelangelo Anselmi, 1492-1556）、榮達尼（Francesco Maria Rondani）、貝洛里以及帕米賈尼諾也都雀屏中選。根據史獻的記載，帕米賈尼諾的兩位叔叔米歇爾和依拉里歐，早在1515年2月已接受委託為此教堂內的小禮拜室繪製壁畫，如今這份工作則交由年輕的侄子帕米賈尼諾來執行。由此可見，此時帕米賈尼諾已經

科雷吉歐
天蓬壁畫（局部）
1518-1519
帕馬聖保羅修道院

青出於藍，在帕馬小有名氣。

　　從1521年到1522年這段與科雷吉歐等多位大師齊聚一堂，為
聖約翰福音使徒教堂繪製壁畫的日子，對帕米賈尼諾而言獲益匪
淺，在與眾畫家互相切磋下，他的畫技突飛猛進。也許是為了使

教堂內全部的壁畫在風格上得到統一，也可能是畫家間互相觀摩的緣故，帕米賈尼諾在此教堂中所畫的壁畫風格酷似科雷吉歐。儘管如此，由細微的局部，如眼睛和頭髮，仍可辨識出帕米賈尼諾個人的繪畫特徵。根據帕米賈尼諾和科雷吉歐在聖約翰福音使徒教堂共事的史實，也由於帕米賈尼諾這時候在此教堂所繪壁畫風格，與科雷吉歐的風格近似，因此帕米賈尼諾曾一度被認為是科雷吉歐的學生。

尤其是1523年帕米賈尼諾在帕馬附近，為領主桑維塔列（Gian Galeazzo Sanvitale）位於豐塔內拉托（Fontanellato）的城堡所繪的天蓬壁畫，不論是構圖形式、題材元素、人物強烈迴轉的動姿、以及細膩的勻色技巧等各方面，都與科雷吉歐1519年為帕馬聖保羅女修道院繪製的天蓬壁畫相似。根據這件作品，人們更加確信帕米賈尼諾是科雷吉歐的學生。

其實帕米賈尼諾從未拜科雷吉歐為師，他只是景仰科雷吉

圖見35頁

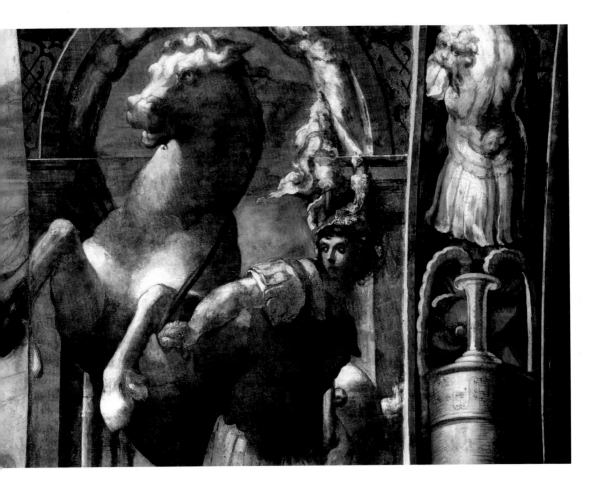

帕米賈尼諾
聖維他利斯　壁畫
1522　帕馬
聖約翰福音使徒教堂

帕米賈尼諾
聖人巴里的尼可拉斯
壁畫　1522　帕馬
聖約翰福音使徒教堂
（左頁圖）

歐，除了先前觀摩過科雷吉歐在帕馬聖保羅女修道院的天蓬壁畫
外，還趁著有機會與科雷吉歐一起在聖約翰福音使徒教堂中繪製
壁畫的機會，努力觀察與模仿科雷吉歐的畫風，以至於這段期間
他的畫風深受科雷吉歐影響。

　　豐塔內拉托城堡的房間，比起聖保羅女修道院的院長室，規
模小了許多，但是兩個房間的結構形式類同，都是有著弧三角的
天花板，只是聖保羅女修道院院長室的天花板是長方形的；因此
帕米賈尼諾將科雷吉歐的構圖略加修改，取消科雷吉歐畫中框住
天使的圓框，並且採用曼帖尼亞（Andrea Mantegna, 1431-1506）
在曼多瓦（Mantua）公爵府婚禮廳中天蓬壁畫的形式，在構圖
中央設計一個彷彿能透視天空的洞開天井。比起科雷吉歐的天蓬

25

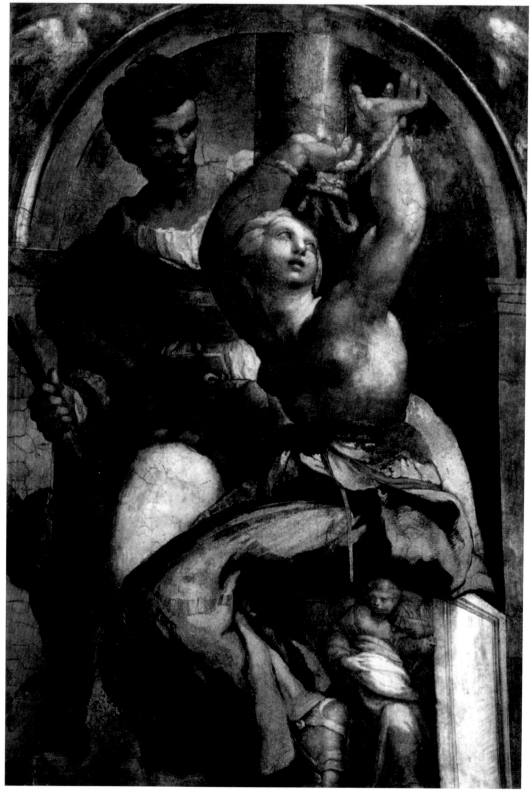

帕米賈尼諾　**聖女阿格塔殉教**　壁畫，1522　帕馬　聖約翰福音使徒教堂

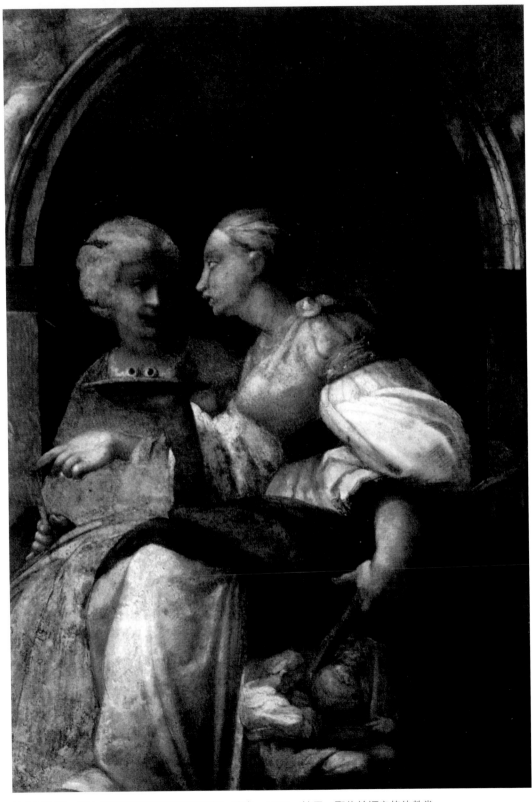

帕米賈尼諾　**聖女路琪亞和阿波羅尼亞殉教**　壁畫　1522　帕馬　聖約翰福音使徒教堂

帕米賈尼諾　**聖女路琪亞和阿波羅尼亞殉教**　素描　20.7×14.1cm　1521/22　柏林國家博物館
科雷吉歐　**聖約翰的幻象**　穹窿壁畫　1521/22　帕馬　聖約翰福音使徒教堂（右頁圖）

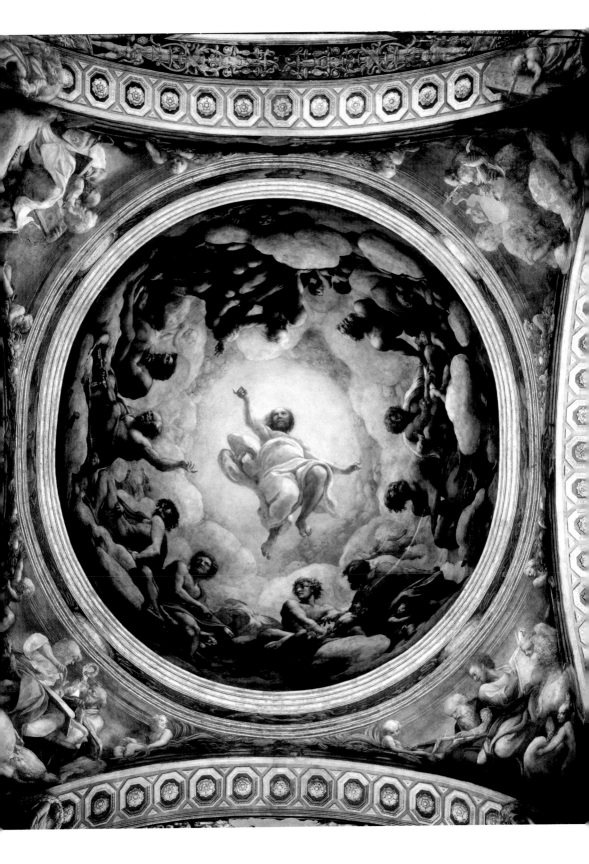

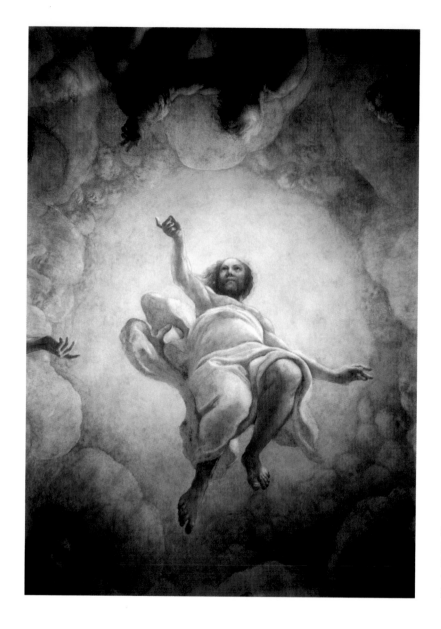

科雷吉歐
聖約翰的幻象
穹窿壁畫局部
1521/22　帕馬
聖約翰福音使徒教堂

壁畫，帕米賈尼諾的這幅天蓬壁畫在整體構圖上顯得更為一氣呵成，而且也跳脫了純裝飾的圖式，展現生動活潑的劇情。

圖見35頁

　　從豐塔內拉托城堡天蓬壁畫的構圖和繪畫技巧，可以看出此時年方20歲的帕米賈尼諾，已是一個思考力與技藝雙方面皆相當成熟的畫家。這個天蓬壁畫比他之前的畫作更為精緻完美，顯然的，這件作品是他繪畫生涯的一個分水嶺。

科雷吉歐
聖約翰的幻象
穹窿壁畫局部
1521/22　帕馬
聖約翰福音使徒教堂
（右頁上圖、下圖）

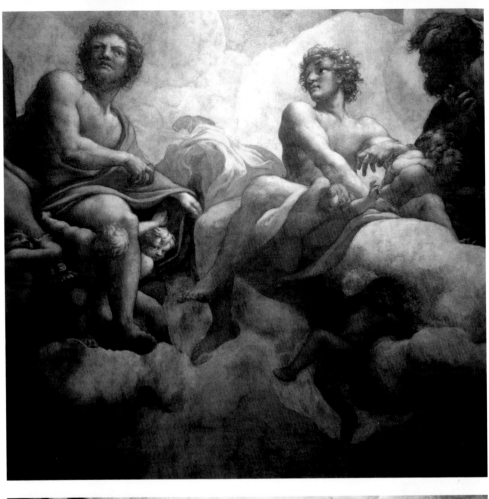

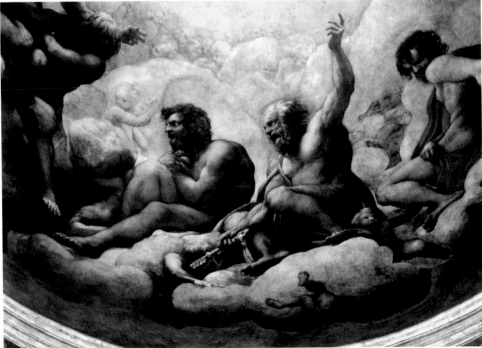

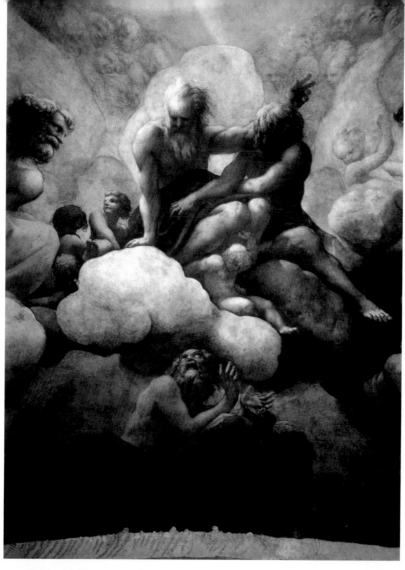

科雷吉歐
聖約翰的幻象
穹窿壁畫局部
1521/22　帕馬
聖約翰福音使徒教堂

科雷吉歐
聖約翰的幻象
穹窿壁畫局部
1521/22　帕馬
聖約翰福音使徒教堂

科雷吉歐　**聖約翰的幻象**　穹窿壁畫局部　1521/22　帕馬　聖約翰福音使徒教堂

帕米賈尼諾　**兩個飛翔的小天使**　素描　19.7×14.1cm　約1522　巴黎羅浮宮

帕米賈尼諾　**黛安娜和阿克塔翁**　帕馬附近豐塔內拉托城堡天蓬壁畫　1523
Fontanellato, Rocca Sanvitale（右頁上圖）

帕米賈尼諾　**黛安娜和阿克塔翁**　帕馬附近豐塔內拉托城堡天蓬壁畫局部　1523
Fontanellato, Rocca Sanvitale（右頁下圖）

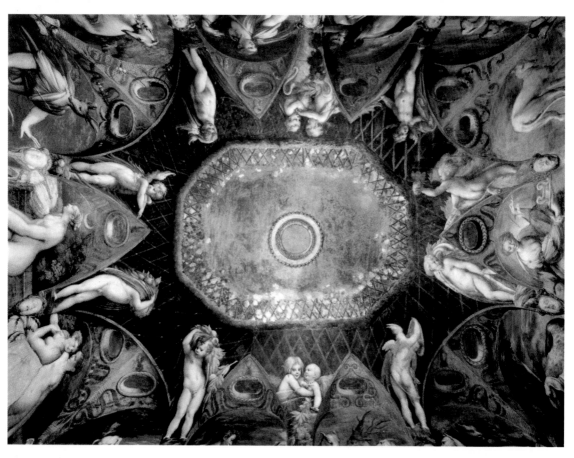

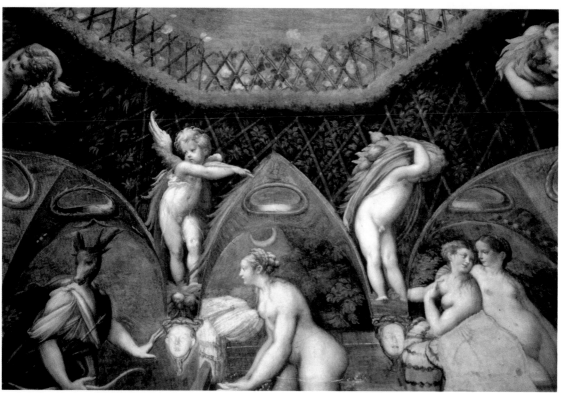

帕米賈尼諾 **黛安娜和阿克塔翁** 豐塔內拉托城堡天蓬壁畫局部　1523　Fontanellato, Rocca Sanvitale

帕米賈尼諾　**黛安娜和阿克塔翁**　天蓬壁畫局部　1523　Fontanellato, Rocca Sanvitale

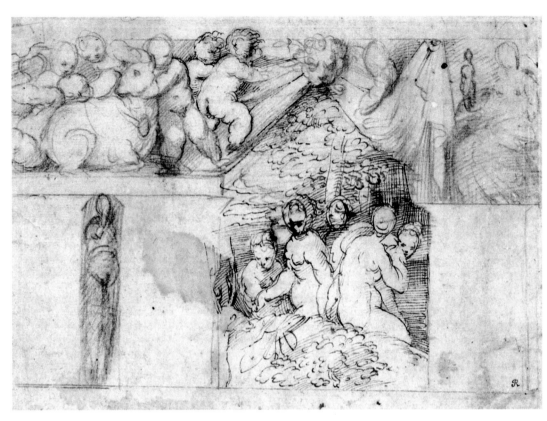

帕米賈尼諾　**黛安娜和阿克塔翁**
天蓬壁畫素描稿　17.1×23.2cm
1522/23　柏林國家博物館

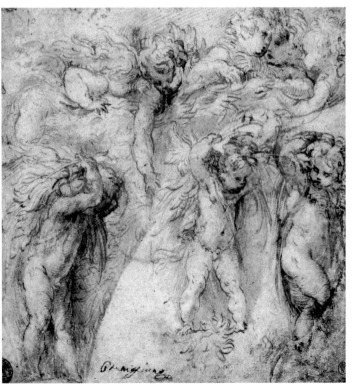

帕米賈尼諾　**扛樹葉的小天使**
素描　15.4×14.5cm　約1522
巴黎羅浮宮（左圖）

帕米賈尼諾　**狗頭**　素描
9.6×6.4cm　約1522
巴黎羅浮宮（右頁圖）

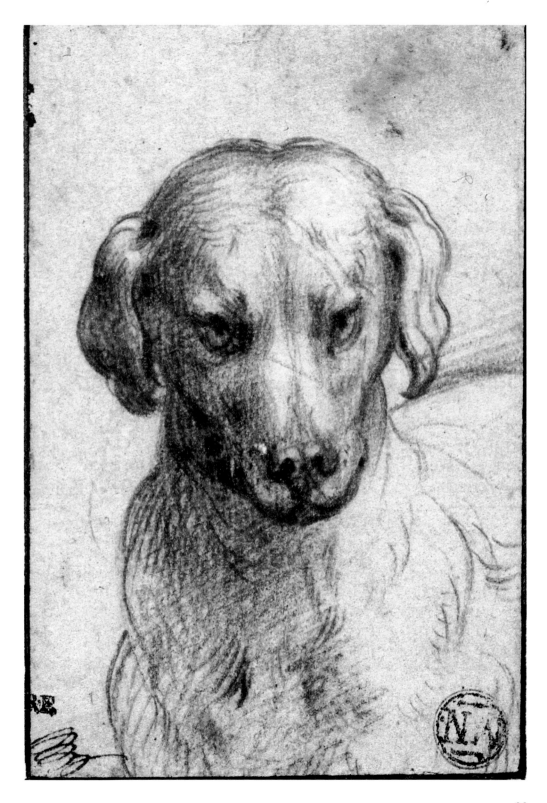

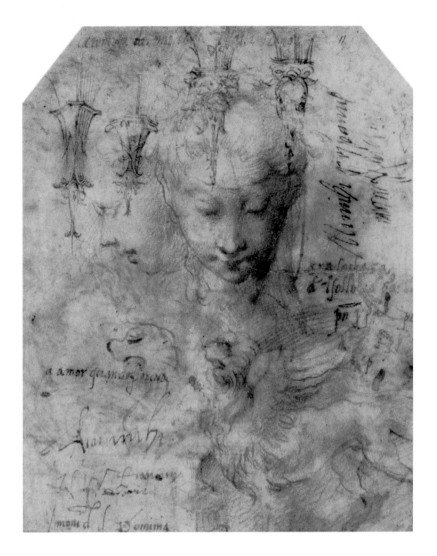

帕米賈尼諾　**女子頭部**
素描　18.5×14.5cm
約1522　紐約私人藏

帕米賈尼諾
休憩中的牧羊人
素描　17×11.8cm
約1522
Chatsworth, the Trustees
of the Chatswerth
Settlement（右頁圖）

　　1522年11月21日，帕米賈尼諾曾接下帕馬大教堂的委託案，
答應在教堂左邊袖廊的祭壇上方繪製四個人像，可是他為了準備
前往羅馬，因此始終未能履約完成此項工作。他在1523年替桑維
塔列的城堡繪製壁畫時，主僱之間建立了良好的關係，桑維塔列
頗為賞識帕米賈尼諾的繪畫才華。透過桑維塔列的引荐，帕米賈
尼諾認識了紅衣主教勞倫佐・奇伯（Lorenzo Cybo），然後在紅衣
主教奇伯的大力推荐下，帕米賈尼諾得以有機會進入羅馬的上等
社會，而在1524年夏天，他在叔叔依拉里歐的陪同下抵達羅馬。

　　遠赴羅馬之前，1522年至1524年間是帕米賈尼諾創作力旺盛

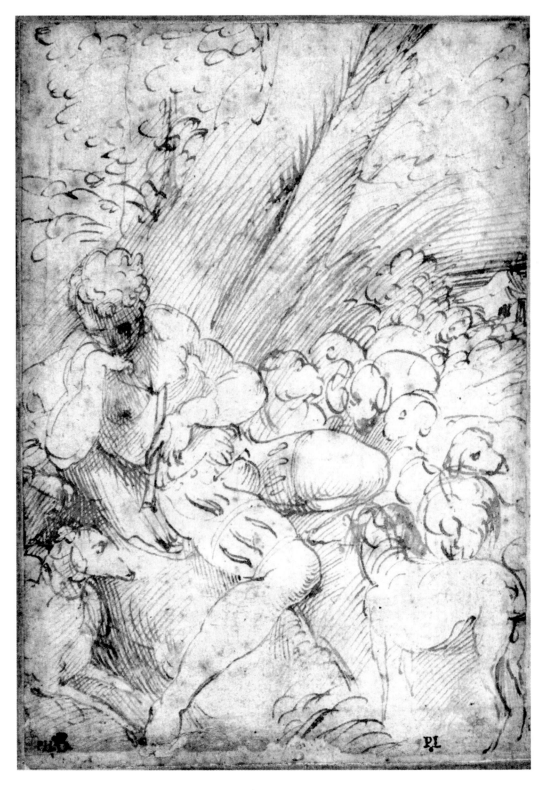

帕米賈尼諾　**少女頭部**　素描　9.3×8.5cm　約1522　巴黎羅浮宮

曼帖尼亞　**天蓬壁畫**　直徑270cm　1472-1474　曼多瓦　公爵府婚禮廳

的時期，這兩年內除了參與聖約翰福音使徒教堂的壁畫工作，和繪製豐塔內拉托城堡的壁畫外，他還為斯帖卡塔聖瑪利亞教堂（S. Maria della Steccata）管風琴的兩扉繪製〈聖女凱琪莉亞〉和〈大衛〉；也畫了一些宗教畫，如〈聖女芭芭拉〉、〈割損禮〉和〈年輕女子與兩位小天使〉；同時還畫了幾幅肖像，〈男子肖像〉、〈收藏家〉、〈桑維塔列畫像〉以及〈凸鏡裡的自畫像〉等，都是這個時期的作品。從這些畫作不同的風格，可以看出此時帕米賈尼諾極力嘗試各種技法和表現方式。

圖見48頁

圖見52、58頁

他在〈聖女芭芭拉〉中，業已展現了他日後畫作中女子特有的優雅迷人風韻；這幅畫中的聖女活化了佩脫拉克（Petrarca, 1304-1374）詩歌中描述的絕世美女，聖女姣好的容貌和粉嫩的肌膚，搭配著波動閃耀的金髮和細柔質料的粉紅衣衫，柔和的體積感讓聖女的上半身輕輕地自深色背景中飄浮出來。另一幅〈割損禮〉同樣以粉嫩的色調和明亮的光線為主，畫中聖母與其他女子也都優雅柔媚，但在群體人物的構圖上，則是呈現騷動的場面；戶外的月色顯示著進行割損禮的時刻是在夜晚，由光線投射在每個人身上的情形，可以看出耶穌聖嬰是主要的光線來源，這正應驗了「耶穌是光」的聖言；再從耶穌聖嬰頭部發射出來的光芒，以及四周圍觀者驚訝騷動的表情和舉止，更證實帕米賈尼諾在此畫中喻示的內容。由〈聖女芭芭拉〉和〈割損禮〉的構圖和內容，可以看出未滿20歲的帕米賈尼諾，已是一位飽覽詩書、才華洋溢的畫家。

帕米賈尼諾早年在帕馬已是位小有名氣的肖像畫家，他對人物相貌和心理的觀察入微，使得他在肖像畫的領域從一開始便表現卓越。儘管他早年的肖像畫，在背景的空間配置上，並不十分令人滿意，但精確的寫實性和精美的畫作品質，特別是人物個性的描繪，已經為他贏得不少贊助者。他在〈收藏家〉裡，透過畫中人物滿臉猜疑的神情，成功地表達出古物收藏家對收藏品的鑑定態度。而在〈桑維塔列畫像〉裡，帕米賈尼諾則捕捉住這位地方領主權威而冷靜的表情。

他這時候的肖像畫中，最為世人傳頌的便是〈凸鏡裡的自畫

帕米賈尼諾
聖女凱琪莉亞 素描
20.7×15.3cm
約1522/23
巴黎羅浮宮（右頁圖）

帕米賈尼諾　**大衛**
油畫　538×279cm
約1522/23　帕馬
斯帖卡塔聖瑪利亞教堂

帕米賈尼諾
聖女凱琪莉亞　油畫
538×279cm
約1522/23　帕馬
斯帖卡塔聖瑪利亞教堂

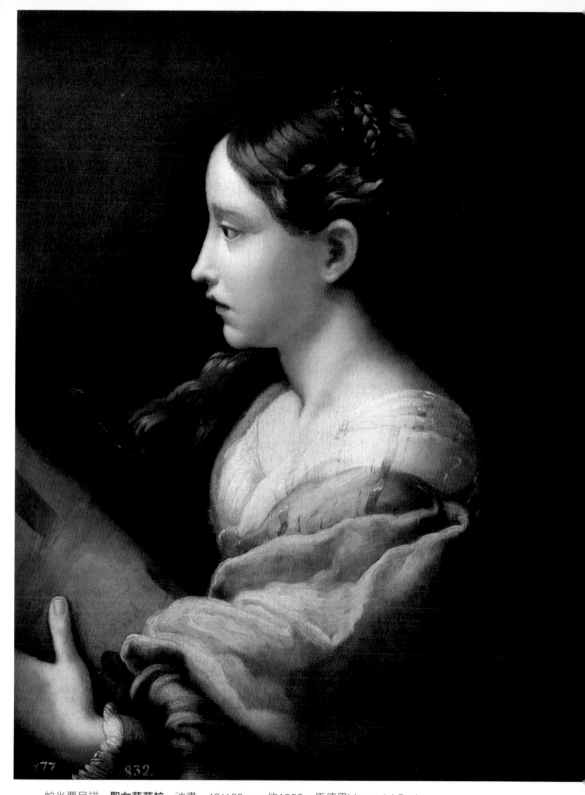

帕米賈尼諾　**聖女芭芭拉**　油畫　48×39cm　約1523　馬德里Museo del Prado

帕米賈尼諾　**割損禮**　油畫　42×31cm　約1523/24　底特律美術學院（右頁圖）

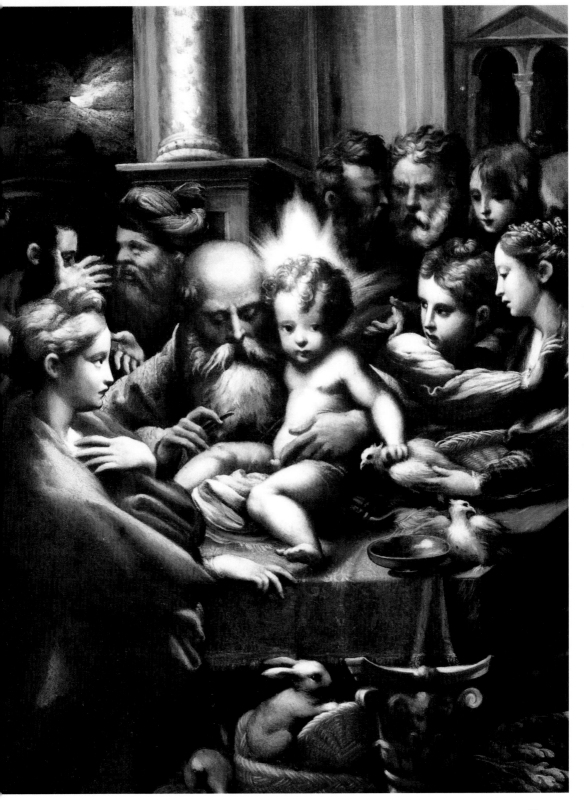

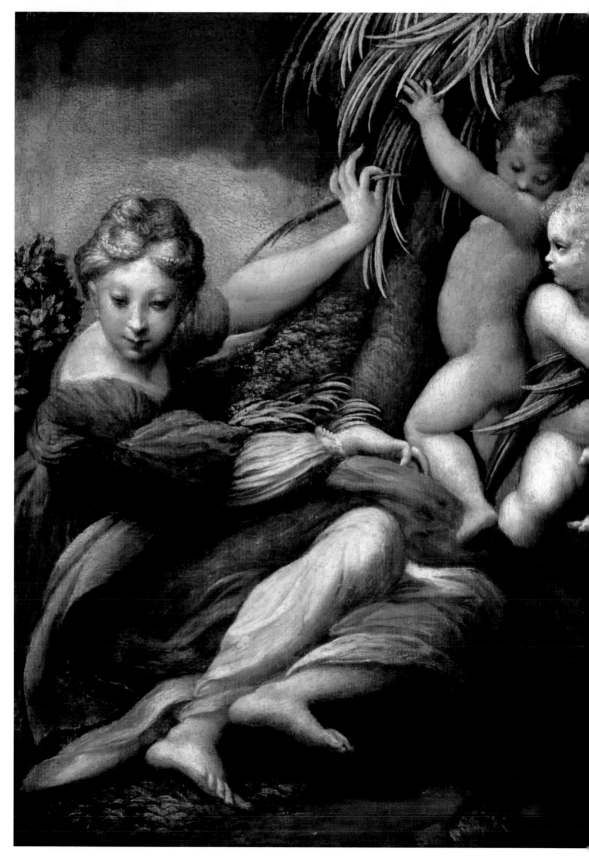

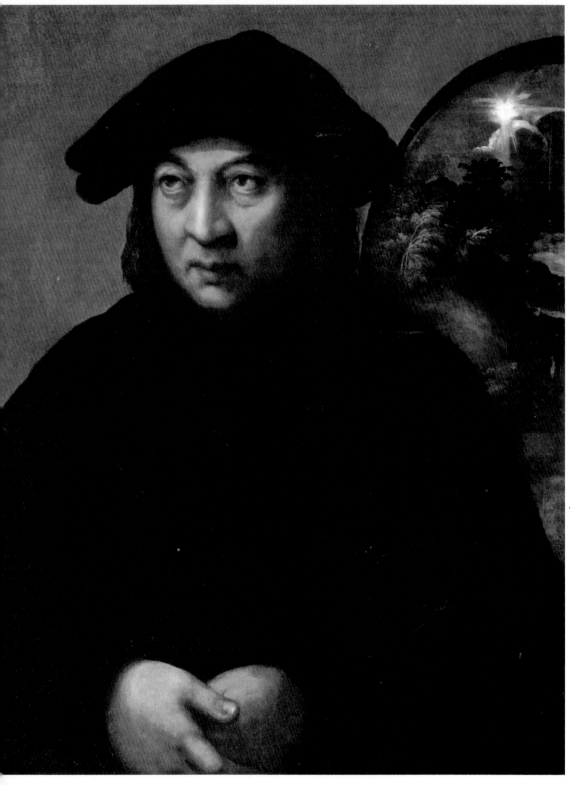

帕米賈尼諾　**男子肖像**　油畫　75×58cm　約1522/23　私人藏

帕米賈尼諾　**年輕女子與兩位小天使**　油畫　26×19cm　約1523/24　法蘭克福
Städelsches Kunstinstitut（左頁圖）

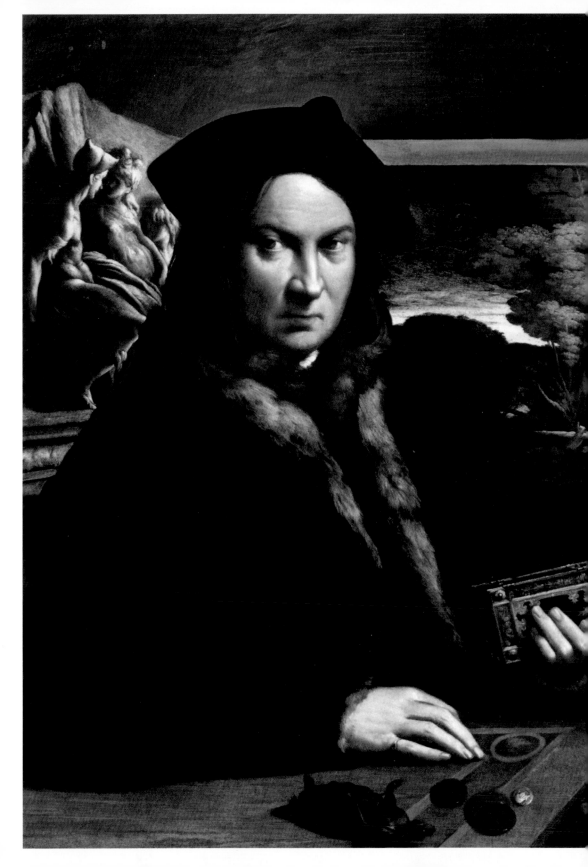

帕米賈尼諾
桑維塔列畫像 素描
14×11.8cm 約1524
巴黎羅浮宮

圖見58、59頁

像〉這幅肖像畫在創作理念上極為新穎，靈巧的思想和自我的省思，都是促成這幅畫作令人印象深刻的主因。這幅肖像畫就以倣傚凸鏡的鏡面，大膽採用圓弧面的畫板，畫出映在凸鏡上變形的自我影像，而成為矯飾主義的經典代表作品。

　　達文西曾在畫論中說過，畫家應當像鏡子一樣忠實、客觀地記錄事物的外貌。凸鏡被達文西比喻成流動的水，透過流動的水面所看到的物體是變形的。十五世紀初尼德蘭畫家楊・凡・艾克（Jan van Eyck，約1385-1441）的畫中已率先出現凸鏡，但是只屬於陪襯主題的角色。帕米賈尼諾此幅〈凸鏡裡的自畫像〉，不僅直接將凸鏡與鏡中影像當成主題，還一五一十地畫下自己變形的臉孔。畫中年輕的帕米賈尼諾顏面光滑、表情輕鬆卻帶著一

帕米賈尼諾 **收藏家**
油畫 89×64cm
1523/24
倫敦國家畫廊（左頁圖）

53

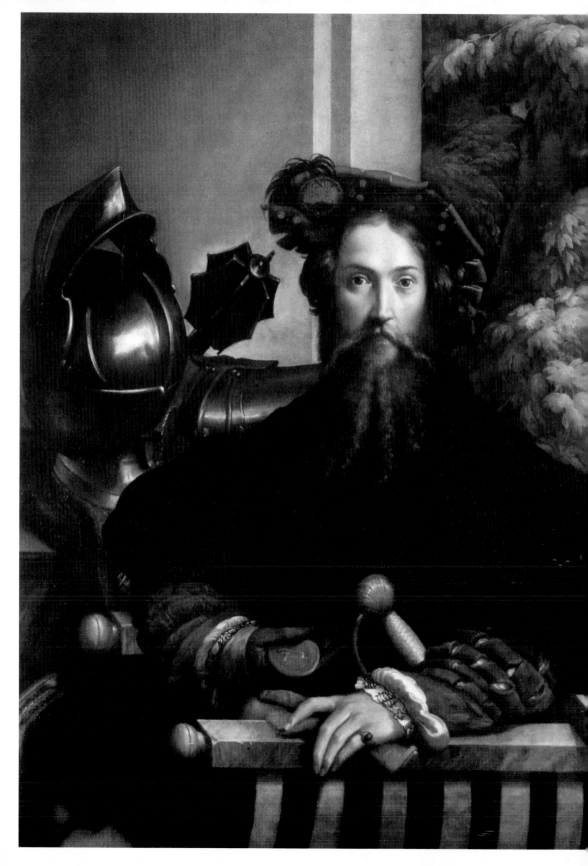

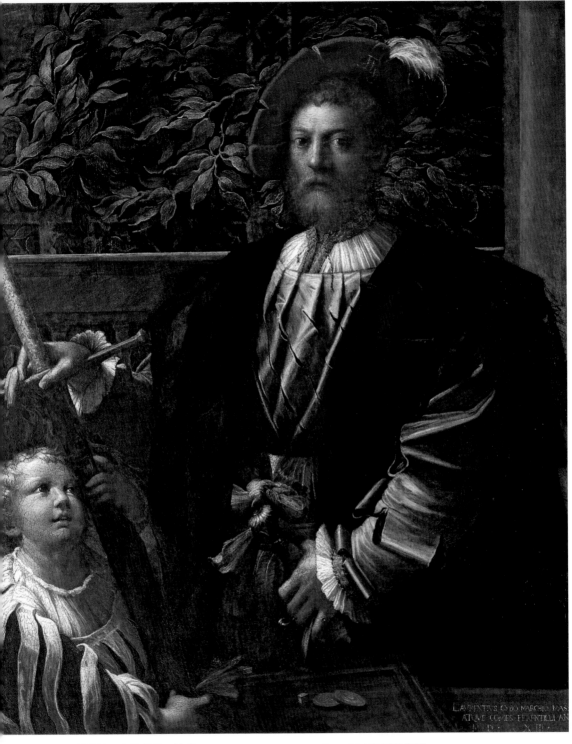

帕米賈尼諾　**勞倫佐·奇伯肖像**　油畫　126.5×104.5cm　1524/25　哥本哈根美術館

帕米賈尼諾　**桑維塔列肖像**　油畫　109×81cm　1524　拿坡里Museo Nazionale di Capodimonte（左頁圖）55

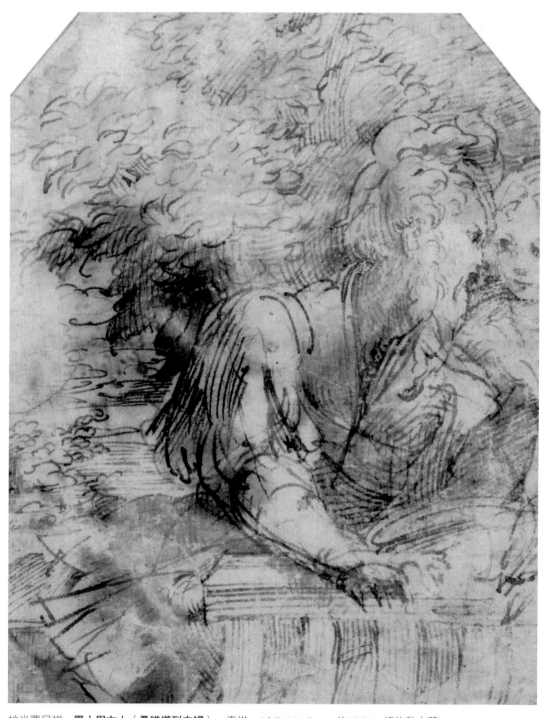

帕米賈尼諾　**男人與女人（桑維塔列夫婦）**　素描　18.5×14.5cm　約1524　紐約私人藏

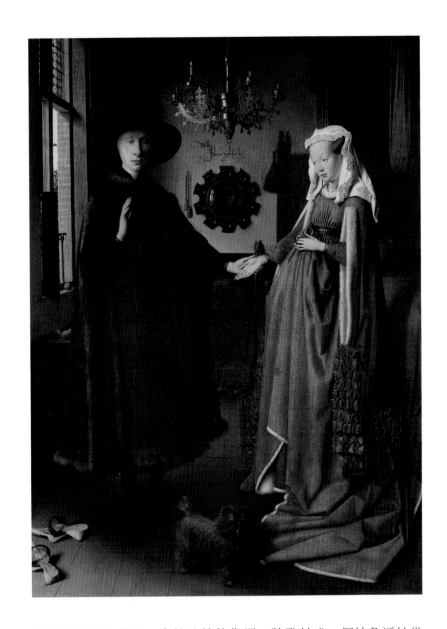

楊・凡・艾克
阿芬尼的婚盟 油畫
84.5×62.5cm 1434
倫敦國家美術館

種難以捉摸的神情，由於凸鏡的作用，臉孔鼓成一個抽象近於幾何的形狀；鼻子和嘴巴因位於凸鏡中央隆起的地方，所以顯得特別腫脹。帕米賈尼諾又故意將右手伸到胸前逼近鏡面，因此這隻手的比例顯得格外巨大而且拉扯變形，也成為主控構圖的權威性手語。室內背景順著凸鏡的弧形邊緣滑動，再加上凸鏡下端巨手順著鏡面的弧度快速膨脹和收縮，使得此畫呈現出令人目眩的動感。這幅噱頭十足的特寫鏡頭，是帕米賈尼諾透過個人敏銳的眼

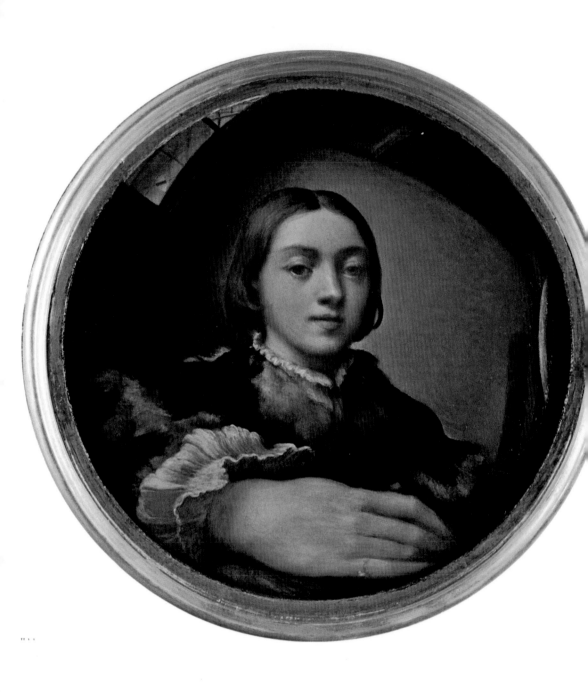

帕米賈尼諾　**凸鏡裡的自畫像**　油畫　直徑24.4cm　1524　維也納藝術史博物館

　帕米賈尼諾　**凸鏡裡的自畫像**（局部）　油畫　1524　維也納藝術史博物館（右頁圖）

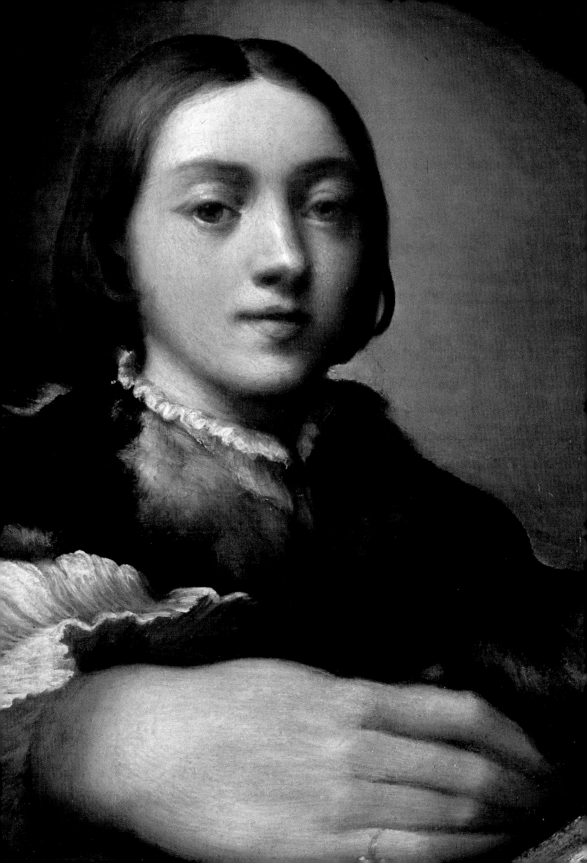

睛觀察所得的結果。表面上看來，這是一幅強調變形的畫作，事實上這幅畫代表的是這個時代的思辨思想，也記錄著這時期靈活機智的藝術創作思想。無怪乎同時代的義大利藝術理論家培雷格里尼（Peregrini）曾在1639年針對這種心靈圖像評論道：「這簡直是匪夷所思的，是雙重意涵、互相矛盾、無法理解的玄思，是隱喻、機智的詭辯法。」這幅〈凸鏡裡的自畫像〉全然不同於一般肖像畫所表現的唯美與寫實，也不標榜畫中人物的個性與特徵，反而以扭曲變形來呈現畫中人物；這種異乎尋常的表現，在十六世紀初的義大利卻被視為新奇時髦的表率，人們不但不以為忤，反而競相倣傚。

帕米賈尼諾
凸鏡裡的自畫像　油畫
直徑24.4cm　1524
維也納藝術史博物館
（側拍顯示圓弧狀畫面）
（左圖）

羅馬時期（1524-1527）

羅馬曾在1523年遭受瘟疫侵襲，克雷蒙七世（Clemen Ⅶ. 1478-1534）於是年11月當選為教宗，立刻著手整建羅馬，使羅馬成為文藝復興的新據點，並讓羅馬取代翡冷翠成為繁華的藝術之都。從此以後，羅馬成為藝術家嚮往的城市，吸引了許多來自各地的藝術家。當然，帕米賈尼諾此行來到羅馬的動機，多少帶著幾分自負的心情，同時也有來自叔叔的壓力，他的叔叔依拉里歐迫切地希望，帕米賈尼諾能在這個冠蓋雲集的地方出人頭地。

1524年夏天，帕米賈尼諾隨身帶著〈凸鏡裡的自畫像〉、和其他幾件作品來到羅馬，立即在貴族圈中造成轟動，被驚為是拉

楊・凡・艾克
阿芬尼的婚盟
（鏡子局部）
油畫　1434
倫敦國家美術館
（右頁圖）

Johannes de eyck fuit hic
1434

斐爾再世,而冠上「新拉斐爾」的稱號,並蒙受教宗克雷蒙七世召見。他在拜見教宗時,獻上隨身攜帶的畫作,教宗從這些畫作中挑選了〈割損禮〉、〈聖家〉和〈凸鏡裡的自畫像〉三幅;教宗自己保留了〈割損禮〉,而將〈聖家〉轉贈給自己的親戚依波利托‧麥第奇(Ippolito de' Medici),〈凸鏡裡的自畫像〉則賜予探險家亞雷堤諾(Pietro Aretino)。教宗還邀請他參與彭德菲奇廳(Sala Pontefici)的壁畫繪製工作,使他有機會躋身羅馬藝術家的圈子。當此之時,羅馬的藝術圈正值皮翁伯(Sebastiano del Piombo, 1485-1547)和羅索(Rosso Fiorentino, 1495-1540)領銜群雄。

到了1526年1月,他和叔父終於在羅馬定居下來,並為聖薩爾瓦多教堂(San Salvatore)繪製祭壇畫〈聖母、聖子、聖洗者約翰和聖傑洛姆〉。也許是居無定所之故,也可能是專注於研發和創新,他在羅馬期間始終未動手繪製彭德菲奇廳的壁畫,只畫了一些素描習作和少數的小幅畫作,鮮少有這時期的著名畫作傳世。可是他在羅馬所畫的習作,多成為他離開羅馬以後繪畫的稿本;而且利用這三年旅居羅馬的時光,他還快速地發展出新的繪畫風格。

他在羅馬結識了瓦加(Perino del Vaga, 1501-1547)和羅索,並曾偕同兩人與版畫家卡拉里歐(Giovanni Jacopo Caraglio)一起合作版畫。這時候他開始製作蝕刻版畫,並對新的版畫技術深感興趣。而且藉由往返羅馬的旅途中,他也見識了拉斐爾、米開朗基羅、提香、貝卡夫米(Domenico Beccafumi, 1486-1551)和彭托莫(Jacopo da Pontormo, 1494-1556)等人的作品,這些閱歷都對他日後的創作產生極大的影響力,在構圖與色彩方面,顯示出與他旅居羅馬之前的畫作截然不同的風貌。尤其是彭托莫那革命性的反古典構圖形式,對他而言應當發揮不小的啟示作用。

當帕米賈尼諾於1524年夏天初抵羅馬時,拉斐爾早於1520年已過世,他所遺留下來未完成的壁畫,由他的門生接替。拉斐爾晚期作品裡日趨明朗的變革,藉由其後繼者大力加以發揮,到了1520年代,這種藝術變革已蔚為風尚。這種日後被稱為「矯飾主義」的藝術潮流,深得教宗克雷蒙七世歡心,因而更助長了這種新風格的發展;此時的藝術家無不費盡心思,在構圖、光線、色

帕米賈尼諾 **聖家族**
油畫 110×89cm
約1524
馬德里Museo del Prado(右頁圖)

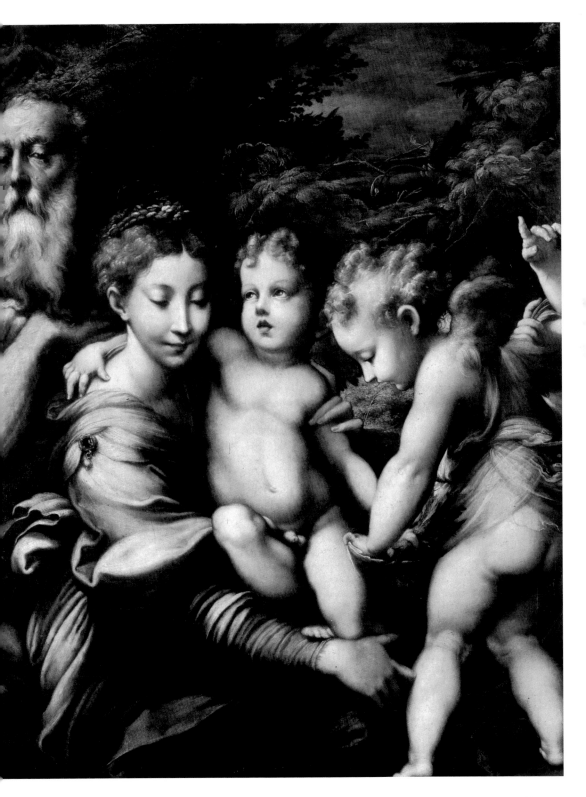

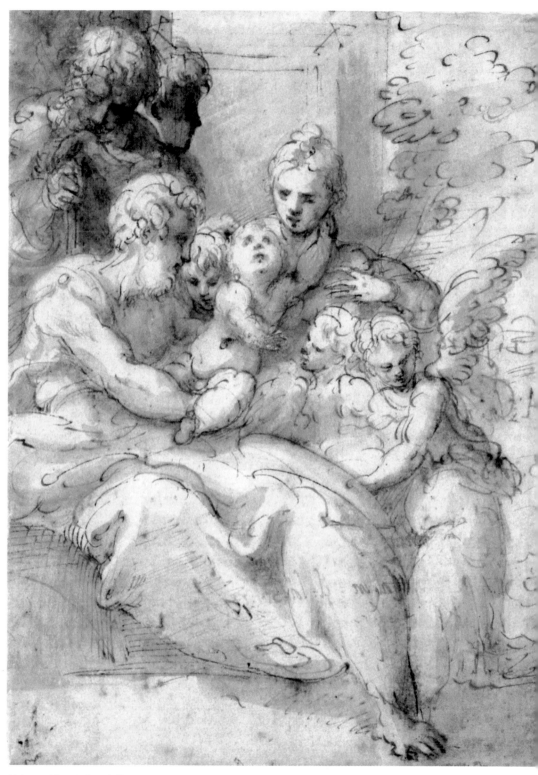

帕米賈尼諾　**聖家**　素描　26.1×18.7cm　1524之前　日內瓦私人藏

帕米賈尼諾　**聖家族**　素描　18.6×12.7cm　1523/1524　巴黎羅浮宮

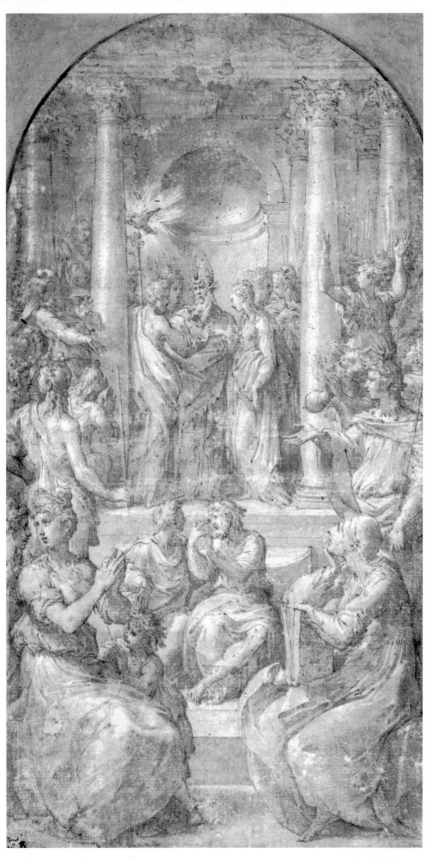

帕米賈尼諾
瑪利亞的婚盟
素描　45.3×23.3c▮
約1524/25
Chatsworth, Trustee▮
of the Chatswor▮
Settlement

卡拉里歐
瑪利亞的婚盟
銅版畫　45.8×23cm
約1524/25
維也納　Albertina

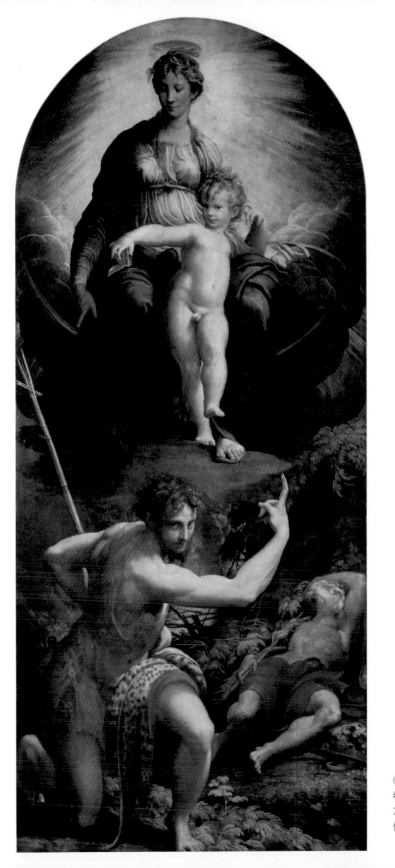

帕米賈尼諾　**聖母、聖子、聖洗
者約翰和聖傑洛姆**　油畫
343×149cm　1526-1527
倫敦國家畫廊（右頁為局部圖）

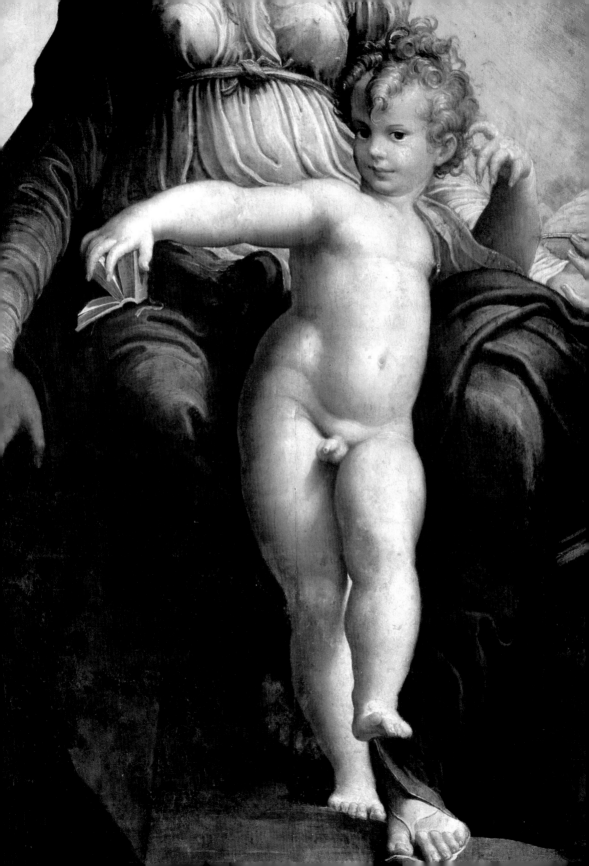

彩、透視和內容上突破古典的藩籬，以便超越前人，呈現更多的風格變化和無限繁衍的可能性。這股新的藝術潮尚因而又被稱為「克雷蒙風格」（Stile Clementino），羅馬也成為「矯飾主義」藝術的發祥地，「矯飾主義」的藝術風潮從此時開始，快速地向義大利其他城市擴展開來，甚至於遠傳至法國的楓丹白露和布拉格的魯爾道夫宮廷（Rudolfinischer Hof）。

　　在眾藝術家各持己見、謀求新的創意之下，矯飾主義從一開始的發展便兵分多路、風格不一。這時候梵蒂岡簽署廳（Sala Stanza）和西斯丁禮拜堂（Cappella Sistina）正展開壁畫裝潢，來自義大利各地的知名畫家齊聚一堂，大顯身手互相較勁。這種

帕米賈尼諾　**聖傑洛姆**
素描　1526　洛杉磯
J. Paul Getty Museum

帕米賈尼諾
聖母、聖子、聖洗者約翰和聖傑洛姆（局部）
油畫　343×149cm
1526-1527
倫敦國家畫廊
（右頁圖）

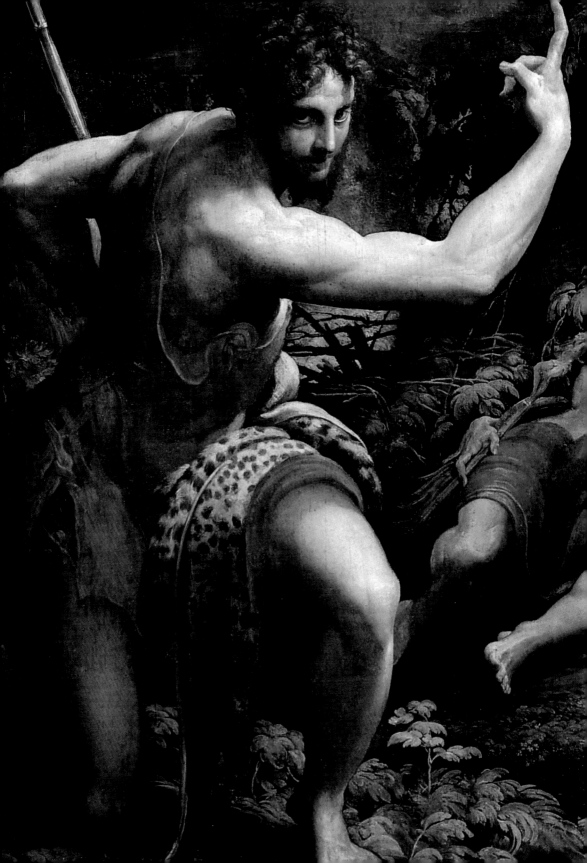

帕米賈尼諾　**聖嬰頭部**　素描　23.6×19.8cm　1526　維也納　Albertina

帕米賈尼諾　**聖母與子**　素描　27.5×19.6cm　1526　法蘭克福　Städelsches Kunstinstitut（左頁左上圖）
帕米賈尼諾　**聖母抱子**　素描　20.7×13.6cm　1526　義大利私人藏（左頁右上圖）
帕米賈尼諾　**聖傑洛姆的幻象**　素描　19.3×13.9cm　1526　帕馬國家畫廊（左頁下圖）

百家齊鳴的藝術盛況，也反映在同時期的文學上面。矯飾主義藝術就在文學的推波助瀾，和文人與藝術家熱絡的交往下，於形式和內容雙方面皆有驚人的表現，而為往後西洋藝術的發展打開一個新的局面，從此以後「創意」成了藝術家探討藝術的核心價值觀。

遠自各地來到羅馬的年輕藝術家，除了希望有機會展現個人的才華之外，也積極地吸收盛期文藝復興大師的藝術精髓；拉斐爾繪畫和米開朗基羅雕刻中的人體，被時人公認為正確結合完美與和諧的典範，因此成了年輕藝術家摹寫學習的對象。帕米賈尼諾在梵蒂岡觀摩拉斐爾和米開朗基羅的作品之餘，曾就拉斐爾在簽署廳中的〈雅典學園〉繪一張素描，也參考〈聖體辯論〉之構圖畫了〈聖殿獻嬰〉的素描稿，並自〈帕納塞斯山〉中擷取主角人物的姿態畫出〈聖彼得殉教〉。由此可見，他對拉斐爾繪畫中人物溫文儒雅的氣質和優美體態的推崇。

圖見76、77頁

圖見79頁

他也仔細觀察過拉斐爾的〈埋葬基督〉和米開朗基羅的〈聖母悲子〉，並融合自己的觀點，畫出一些習作。其中兩幅〈哀悼基督〉的素描，顯然是結合米開朗基羅在梵蒂岡聖彼得教堂中的雕刻〈聖母悲子〉和拉斐爾的壁畫〈埋葬基督〉所畫的。〈有鬍子的男人〉這張人物習作，是為了〈埋葬基督〉的構圖而畫的局部人物，這張人物習作可看出是自拉斐爾的〈雅典學園〉中擷取個別人物的動姿，再加上觀察米開朗基羅在西斯丁禮拜堂天蓬壁畫中先知的碩大體態，所集結出來的人物造形。其他如兩張〈埋葬基督〉，除了融合拉斐爾和科雷吉歐的繪畫成因外，也顯示出帕米賈尼諾與同時期在羅馬的其他藝術家互相切磋的結果。

帕米賈尼諾在羅馬的生活圈，除了藝術家和文人外，也應當與神學家有所往來。由他為聖薩爾瓦多教堂繪製的祭壇畫〈聖母、聖子、聖洗者約翰和聖傑洛姆〉的題材和構圖，即可看出不尋常的主題人物組合。在聖洗者約翰的誇張指示動作下，臥地沈睡的聖傑洛姆手抱著小十字架，點出了此祭壇畫的內容－「聖傑洛姆的幻覺」。這個深奧的教義，應當是來自某位飽學的神學家之指點。同時這幅〈聖母、聖子、聖洗者約翰和聖傑洛姆〉的構

圖見68頁

帕米賈尼諾
雲端的聖母與子 素描
20.4×13cm 1526
維也納 Albertina
（右頁圖）

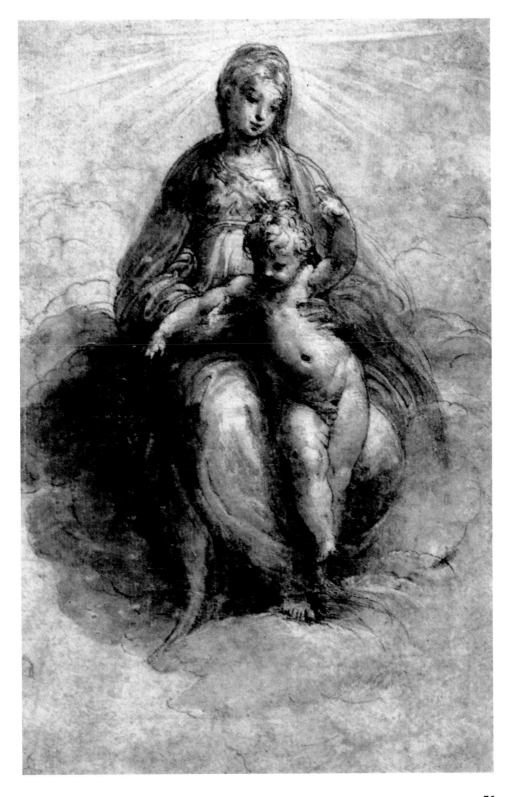

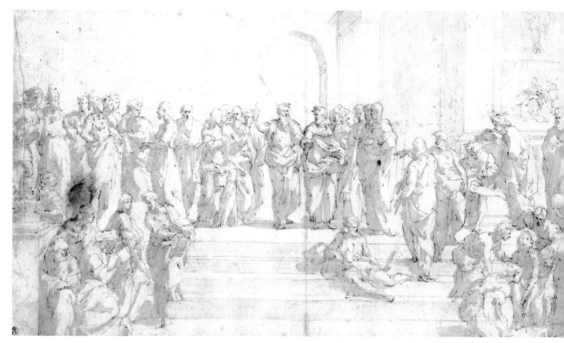

帕米賈尼諾　**雅典學園**（仿拉斐爾壁畫）　素描　約1526　溫莎堡皇家圖書館

拉斐爾　**雅典學園**
壁畫　底邊770cm
1509-1510　羅馬
梵蒂岡簽署廳

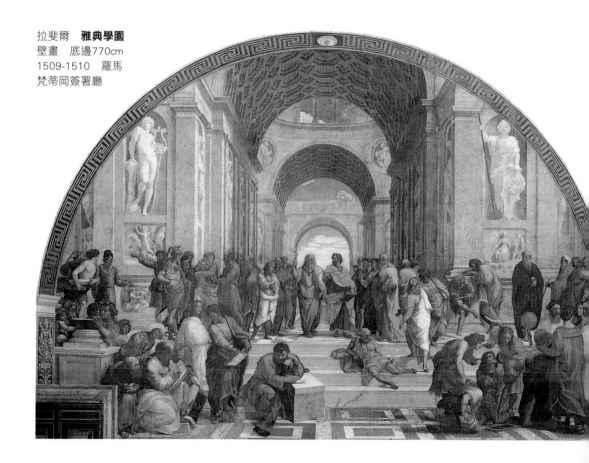

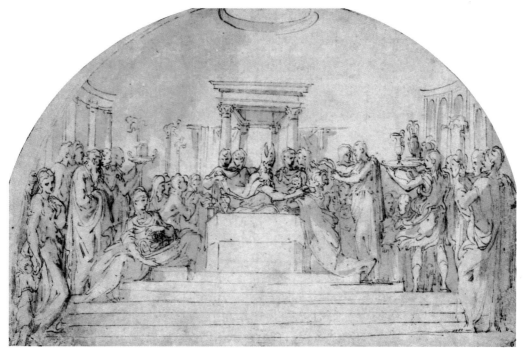

帕米賈尼諾　**聖殿獻嬰**　素描　18.7×28.6cm　1526　倫敦大英博物館

拉斐爾　**聖體辯論**　壁畫　底邊770cm　1508　羅馬　梵蒂岡簽署廳

帕米賈尼諾
**有聖殿獻嬰的祭室壁畫
設計圖** 素描
23.5×19.6cm
約1525
倫敦Victoria and Albert
Museum

圖，也顯示出參考拉斐爾〈佛利紐聖母〉的跡象。占據構圖上半
部二分之一的聖母與子，以及下半部的風景背景，特別是聖洗者
約翰的指示手勢，這些都與拉斐爾〈佛利紐聖母〉的構圖類似，
只是人物的造形融合了多位大師的風格。聖子倚站在聖母雙腿間
之動機，與米開朗基羅的〈布魯日聖母像〉相似，而聖子施展威
能的態勢，則與米開朗基羅在西斯丁禮拜堂天蓬壁畫〈創世紀〉
中造設「光」的上帝威儀同出一轍。聖洗者約翰半跪迴轉上半身
的動作和結實的身體表現，極可能是參考米開朗基羅〈創世紀〉
中〈敘利亞先知〉的造形。至於沈睡中的聖傑洛姆，帕米賈尼諾
巧妙地結合科雷吉歐在〈維納斯、丘比特和森林之神〉中維納斯
的睡姿，和拉斐爾在〈雅典學園〉中犬儒派代表人物的半臥姿

拉斐爾 **帕納塞斯山**
壁畫 底邊670cm
1510-1511
羅馬 梵蒂岡簽署廳
（右頁上圖）

帕米賈尼諾
聖彼得殉教 素描
約1526
倫敦大英博物館
（右頁下圖）

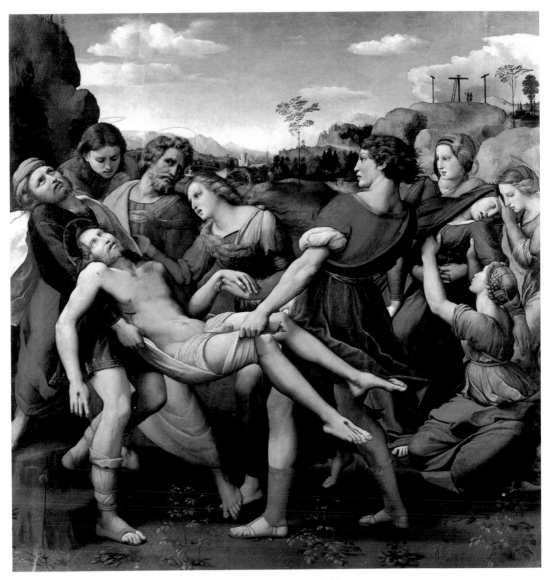

拉斐爾　**埋葬基督**　油畫　184×176cm　1507　羅馬波格塞美術館

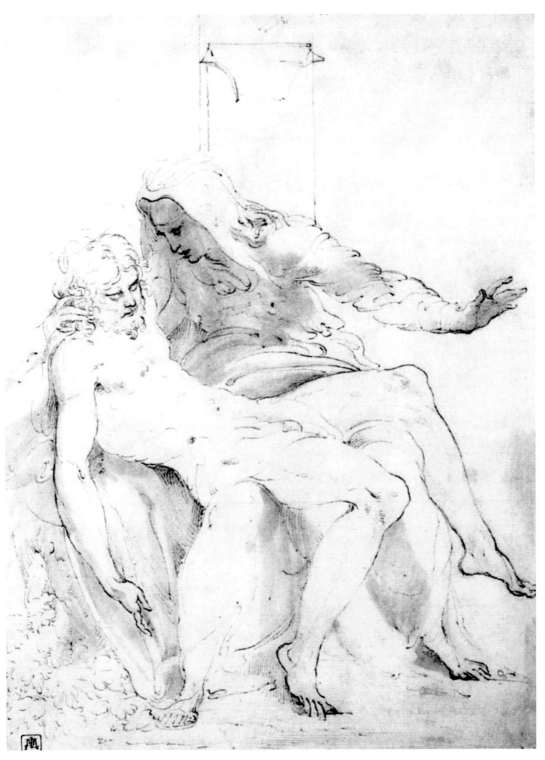

帕米賈尼諾　**哀悼基督**　素描　約1526　紐約The Pierpont Morgan圖書館

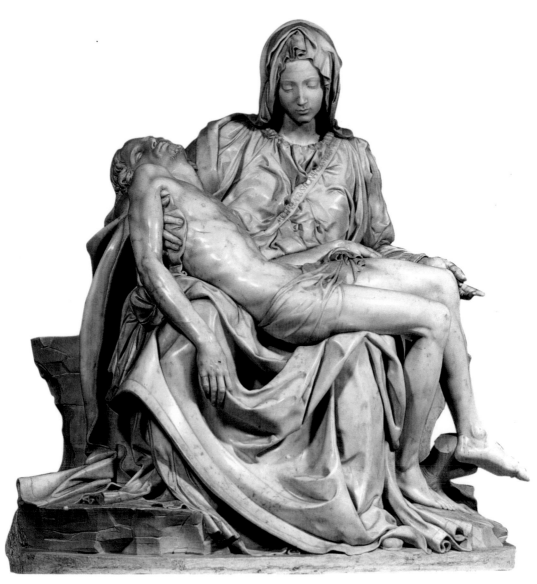

米開朗基羅　**聖母悲子**　大理石雕像　174×195×64cm　1498-1499　羅馬　梵蒂岡聖彼得教堂博物館

帕米賈尼諾　**哀悼基督**　素描　19.4×15.2cm　約1526　維也納Albertina

G. Mitelli Bologn.
in Roma 1688 Xbre.

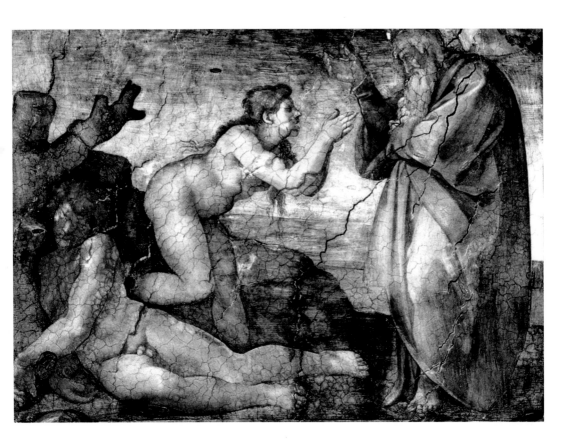

米開朗基羅　**創造厄娃**
天蓬壁畫局部
1508-1512　羅馬
梵蒂岡西斯丁禮拜堂

帕米賈尼諾
有鬍子的男人　素描
27.3×17.9cm　約1526
倫敦大英博物館
（左頁圖）

勢。

　　早年來自科雷吉歐柔美的人物風格，再加上自己來抵羅馬前
已練就的纖細線條和筆觸，帕米賈尼諾以此為基礎，開始在羅馬
參與藝文圈的活動，積極學習大師的繪畫風格和技法，也吸收正
如火如荼興起的新風格，這些交融的結果都展現在他為聖薩爾瓦
多教堂繪製的祭壇畫〈聖母、聖子、聖洗者約翰和聖傑洛姆〉上
面；尤其是科雷吉歐在宗教或神話題材中特有的親密感和人物的
互動關係，在此祭壇畫中發揮巨大的作用。而聖母貼身的薄衫下
清楚地顯露胸部與肚臍，這種大膽於宗教畫中凸顯女性誘人胴體
之表現，以及利用色彩明暗對比強烈的手法製造詭異氣氛，這些
在他晚年的〈長頸聖母〉中形成個人繪畫特色的表現手法，已在
此祭壇畫中初露端倪。

　　再將此幅〈聖母、聖子、聖洗者約翰和聖傑洛姆〉與拉斐爾
的〈佛利紐聖母〉相比較，可發現帕米賈尼諾在構圖空間上稍作

帕米賈尼諾　**埋葬基督**　素描　22×16cm　1527-30　帕馬國家畫廊

帕米賈尼諾　**埋葬基督**　版畫　33×23.9cm　1527-30　維也納Albertina

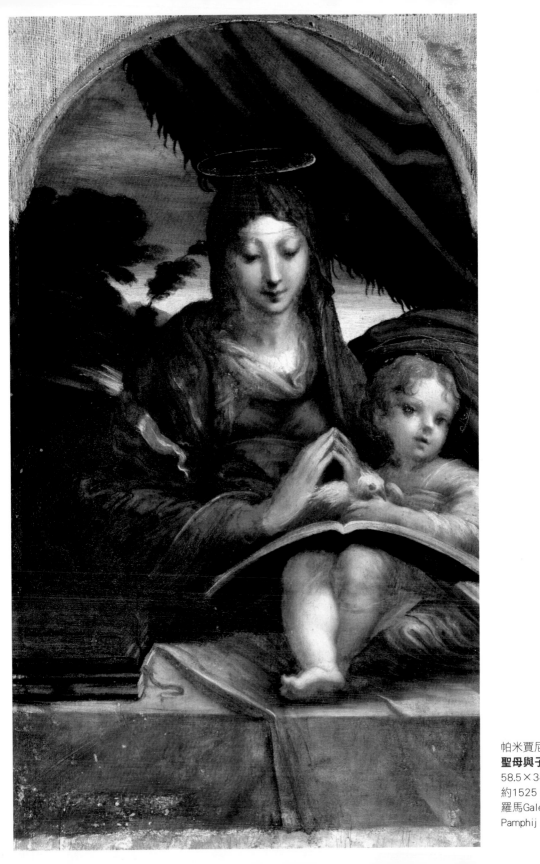

帕米賈尼諾
聖母與子 油畫
58.5×34.4cm
約1525
羅馬Galerie Doria
Pamphij

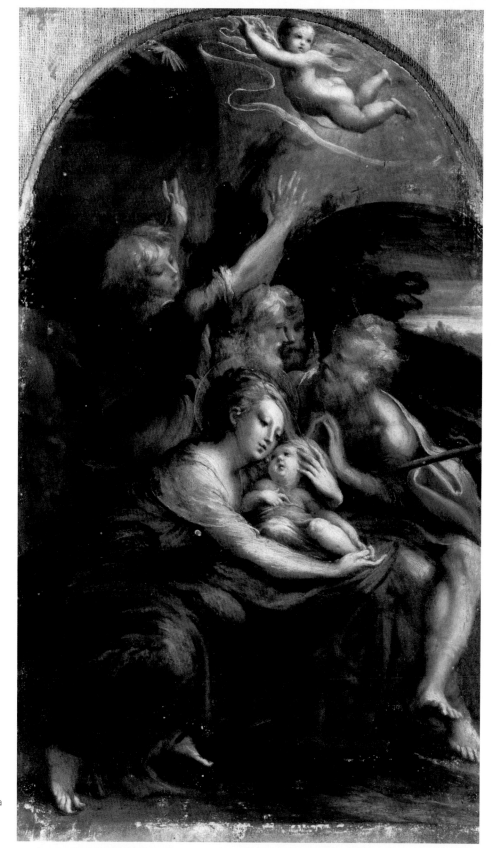

帕米賈尼諾
耶穌誕生 油畫
58.3×34.5cm
約1525
羅馬Galerie Doria
Pamphij

帕米賈尼諾　**聖家族**　油畫　158×103cm　1525-1526　拿坡里Museo e Gallerie Nazionali di Capodimonte

帕米賈尼諾　**聖羅庫斯**　油畫　27×21cm　1524-1527　帕馬私人藏（左頁圖）

91

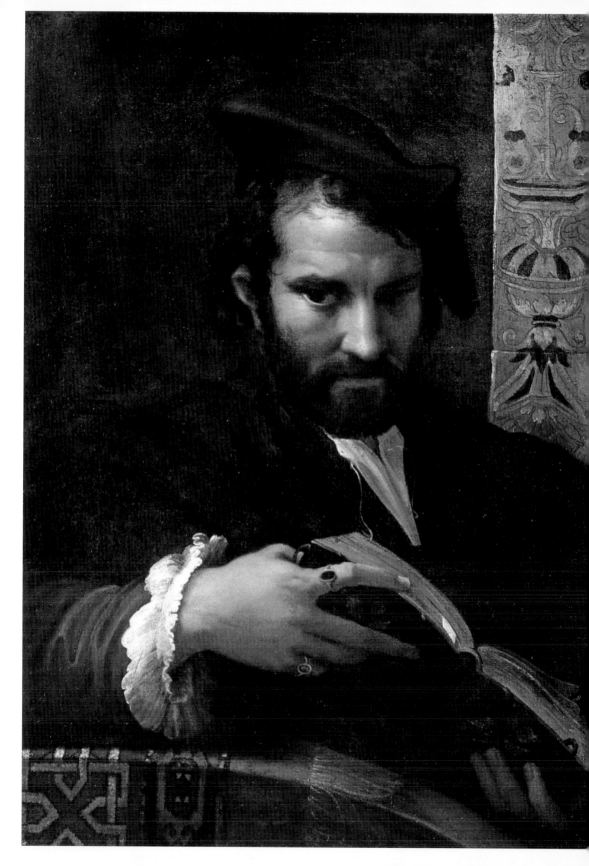

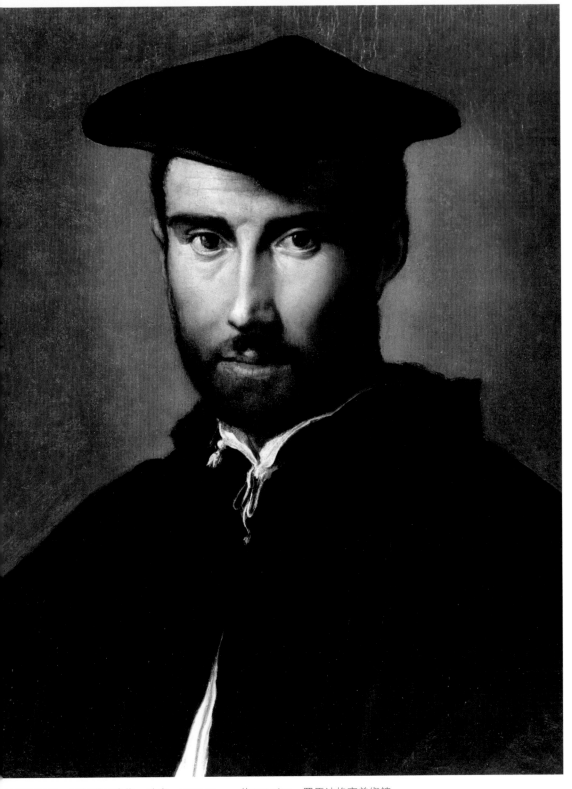

帕米賈尼諾　**年輕男子肖像**　油畫　52×42cm　約1525/26　羅馬波格塞美術館

帕米賈尼諾　**閱讀中的男子**　油畫　70×52cm　約1526　Yorks Museum Trust（左頁圖）

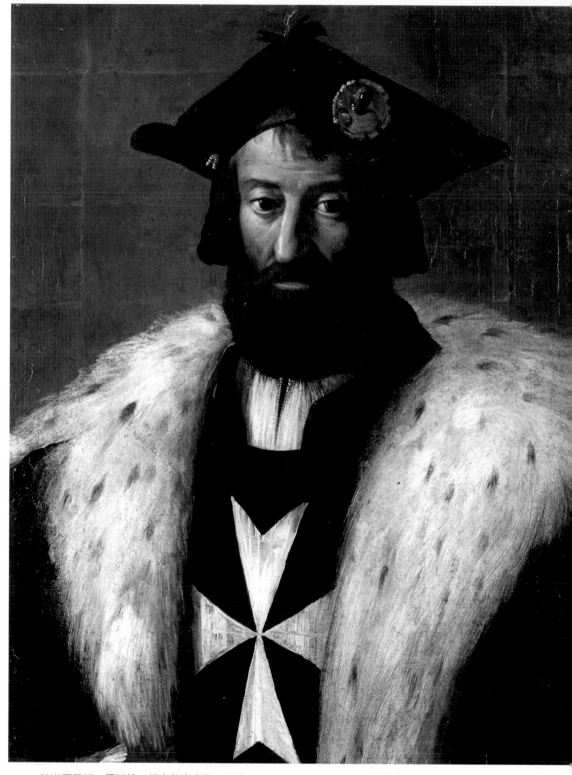

帕米賈尼諾　**尼可拉・維士普奇肖像**　油畫　68×54cm　1526/27　漢諾威Niedersächsische Landesgalerie

拉斐爾　**佛利紐聖母**　油畫　320×194cm　1511-1512　羅馬　梵蒂岡博物館（右頁圖）

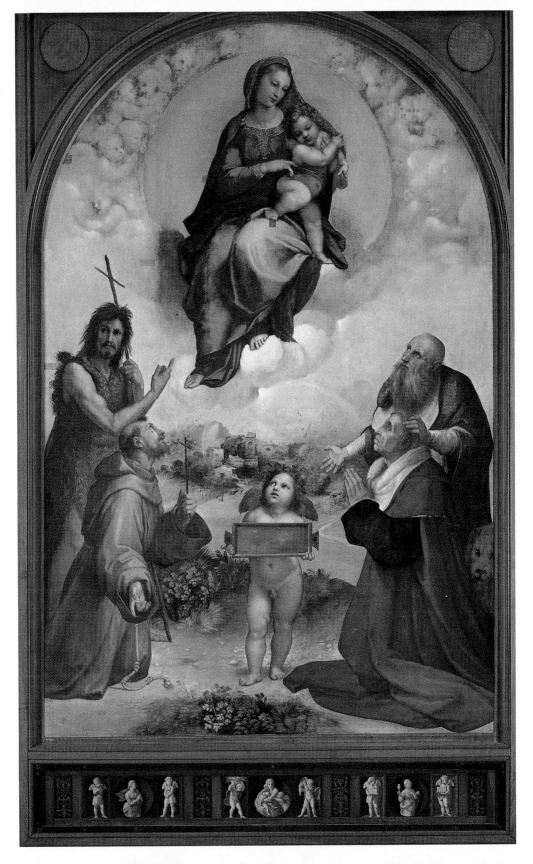

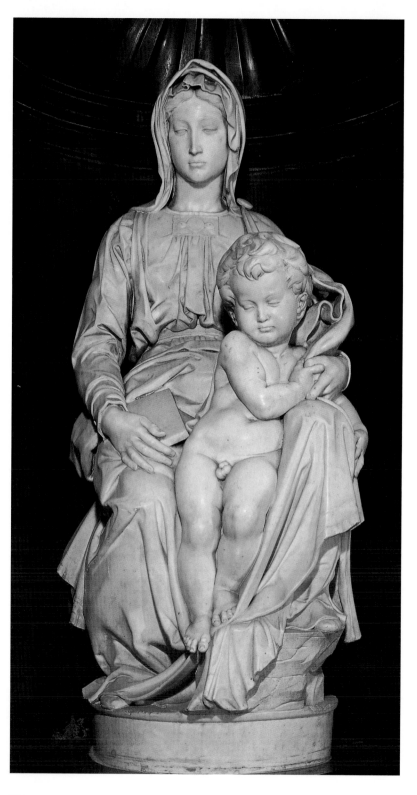

米開朗基羅
布魯日聖母像
大理石雕刻
高128cm 1501
布魯日聖母堂

米開朗基羅
天父造設光
天蓬壁畫局部
1508-1512 羅馬
梵蒂岡西斯丁禮拜堂
（右頁圖）

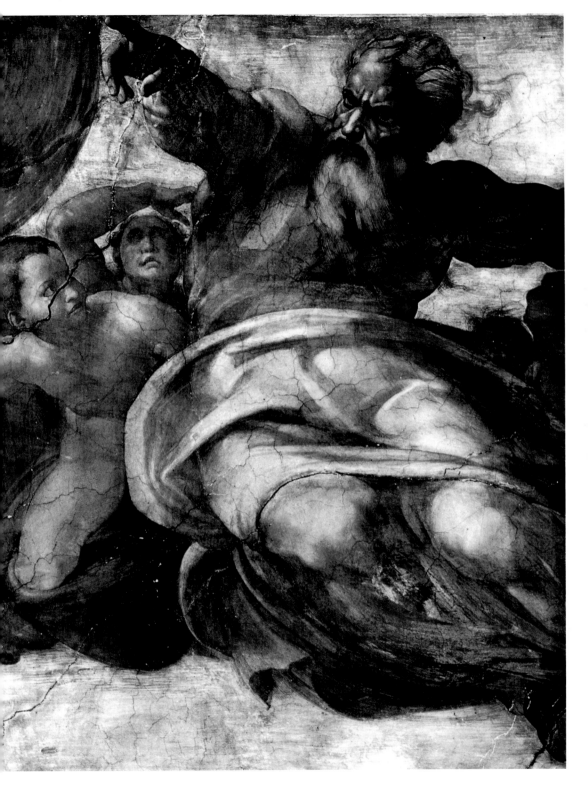

折衷，刻意違反既有的透視學原理，讓背景的丘地上方聖母與子坐落之比例放大，並且呈現陡峭拉近距離的狀態。且基於強調仰視的角度，畫中人物特別凸顯拉長比例的身體，尤其是聖母的頭部在整體比例上顯得特別小。

種種跡象都顯示著，帕米賈尼諾在繪製此祭壇畫時，為求達到神學上的奇幻效果，已跨越了文藝復興繪畫的古典規範；他從觀摩盛期文藝復興大師的古典作品中，蛻變出個人的新風格，這種大膽的嘗試使他成為矯飾主義藝術的先鋒。他在羅馬三年間，雖然沒有留下多少著名的作品，但是他這段努力學習、觀摩、充實自己的旅居羅馬時光，一刻都未虛擲；他在這裡成長、茁壯，也由探討古典中研發出自我的風格，這對他往後的繪畫生涯產生決定性的影響，從他1527年離開羅馬以後所畫的作品中，可以看出羅馬之行是他繪畫風格轉變的關鍵期，他在羅馬的努力，都在緊接下來的波隆納滯留期間大放光彩。

波隆納時期（1527-1530）

1527年，教宗克雷蒙七世在調解查理五世和法王法蘭西斯一世的爭端失敗後，意圖與法國結盟，遂引發查理五世的報復；查理五世於是年5月率領大軍攻陷羅馬，並大肆洗劫，還將教宗克雷蒙七世囚禁在天使堡（San Angelo）。此次「羅馬大劫」一直到1530年，教宗在波隆納為查理五世加冕為皇帝後，才宣告和平落幕。

在「羅馬大劫」中，無數的人慘遭殺害、羅馬城遭受空前的大破壞，藝術品也難逃其劫。雖然瓦薩里在其著述中提到：「當帕米賈尼諾正在繪製〈聖母、聖子、聖洗者約翰和聖傑洛姆〉的時候，查理五世的軍隊衝進他的畫室，捕捉住他，他交出大批素描習作後，才得以獲釋。」可是事實上這時候帕米賈尼諾極可能躲在科隆納宮（Pal. Colona）中，而逃過一劫。只是這段不幸的遭遇中斷了他在羅馬大展鴻圖的機會，在極度恐慌中，叔父帶著他逃離羅馬，打算折返故鄉帕馬。

米開朗基羅
敘利亞先知
天蓬壁畫局部
1508-1512　羅馬
梵蒂岡西斯丁禮拜堂
（左頁圖）

99

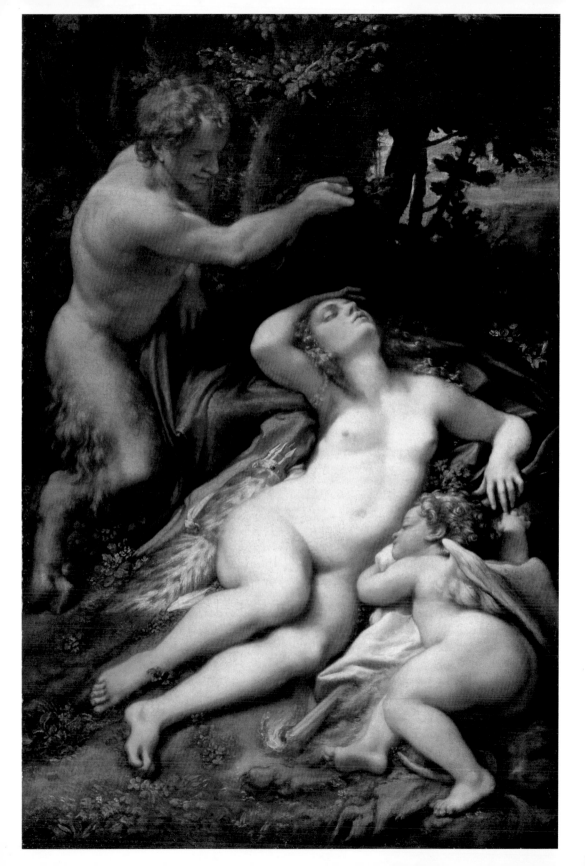

歸鄉途中，帕米賈尼諾曾在波隆納滯留三年左右，並留下許多作品，其中尤以蝕刻版畫和素描習作的數量最多。這些作品也透露他在波隆納滯留期間的藝術活動，和周遊附近城市作畫的足跡，也顯示出這段期間他可能曾一度返回帕馬。大量的版畫和素描也昭示著，此時期他快速成長的風格變化與強烈的創作意念。而且他在波隆納滯留期間的作品，無論是題材或構圖形式，都顯示出融合多種藝術風格的跡象，這也證明了「羅馬大劫」雖然對他的人生造成巨大的震撼，迫使他放棄在羅馬飛黃騰達的機會，可是命運之神卻把他引到藝術風格兼容並蓄的波隆納，讓他在這短暫三年內，能廣泛地接觸到來自義大利各地的藝術家和文人雅士，於傳統和新潮中，提煉出別具一格的藝術風貌。

　　遠在帕米賈尼諾來抵波隆納之前，波隆納已歷經瘟疫的侵襲，也受到「羅馬大劫」的波及，整個城市曾一度經濟相當蕭條。1529年11月至1530年3月之間，為了準備查理五世的加冕大典，教皇克雷蒙七世與查理五世皆駐留波隆納，使得此城瞬間冠蓋雲集，擁進許多宗教界和政治界的人士，也促使波隆納快速復甦，成為國際矚目的城市。

　　當帕米賈尼諾抵達波隆納之時，正值拉斐爾畫派主掌波隆納藝術學院；當此之時，聖彼得尼歐教堂（San Petronio）正積極進行工事，由於建堂工程浩大，亟需大量裝修人才，為此波隆納一時匯聚了來自各方的藝術家，在這裡羅馬的主流風格，和其他的地方風格，還有特立獨行的個人風格齊聚一堂，不分軒輊自由發揮的結果，造就了波隆納百家齊鳴的藝術盛況。顯然的，偏離了首要都市羅馬之後，一向以地方性藝術風格見長的波隆納，反而因為沒有衝刺藝術主導地位、凝聚主流風格的包袱，更能廣泛接納來自不同地區、不同見解的藝術表現方式，因此成為自由藝術家落腳的最佳去處。而且在眾藝術高手互切互磋下，波隆納的藝術發展更為蓬勃。原先在歷史古都兼精神堡壘的羅馬引燃的新藝術觀，此時已成為凝聚義大利文化共識的藝術表現，其他地區的小城市對這種深具民族意識的藝術潮流的反應並不熱絡。波隆納也像其他小城一樣，並不獨宗羅馬的藝術，只是順其自然，聽任

科雷吉歐　**維納斯、丘比特和森林之神**　油畫
188.5×125.5cm
巴黎羅浮宮（左頁圖）

地方風格自由發展。

　　帕米賈尼諾可說是這個時代造就的藝術家；他身懷絕技，立志揚名羅馬，卻落難逃離指望平步青雲的羅馬；失意中途經百廢待舉的波隆納，卻無心插柳柳成蔭，在這裡他邂逅了來自八方的藝術家，獲得廣泛的觀摩對象，也學習到不少寶貴經驗。而且在這返鄉途中，藉著停留波隆納的機會，讓他有緣與昔日贊助人查理五世再度相聚，此番重逢還為他招攬了不少新的贊助人，也許這是促使他長久滯留波隆納的原因。

　　在波隆納的這幾年，是帕米賈尼諾創作力最旺盛的時期，除了貴族圈的委託案外，他還接獲許多非高階人士的案子，畫出不少享名後世的作品。他本著旅居羅馬時自新舊藝術潮流中提煉出

德羅希
約瑟夫與其妻波提法
大理石雕刻
約1527-1528
波隆納San Petronio教堂
博物館

帕米賈尼諾　　**男子與書**
油畫　67.5×53cm
約1527
維也納藝術史博物館
（右頁圖）

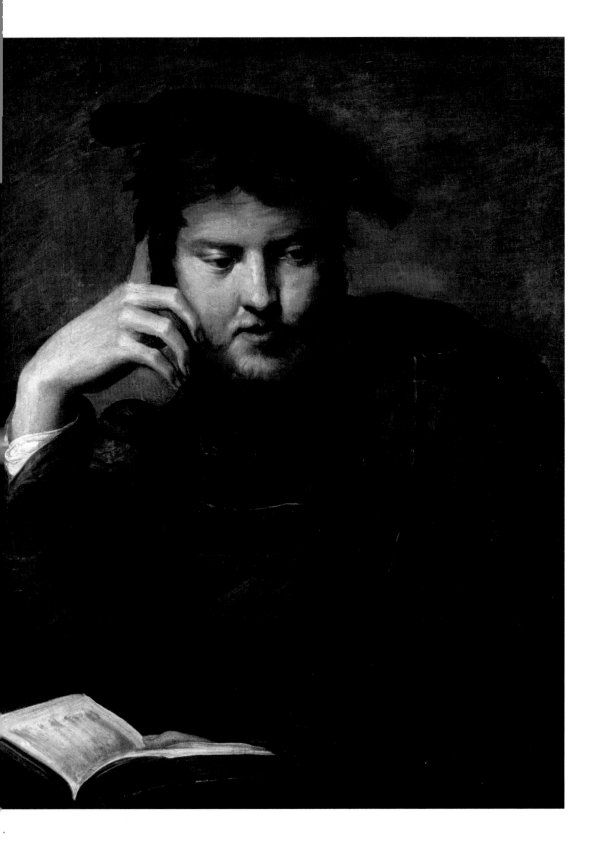

來的心得，並綜合在波隆納看到的各種地方風格與獨特的表現手法，發展出自我的繪畫特色。例如在聖彼得尼歐教堂大門的雕刻中，有位女雕刻家德羅希（Properzia de'Rossi）所雕製的作品〈約瑟夫與其妻波提法〉，特別洋溢著一股生動的活力，構圖中壯碩的人體和激烈的動作顯現人物的充沛精力，飛揚的衣襟和帳幕將劇情推上高潮。類似這幅大門雕刻中人物熱烈的感性表現手法，應當給予帕米賈尼諾不少的啟示，從他1827年抵達波隆納以後繪製的畫作中，可以發覺他在構圖中日益強調人物的壯碩體型，並誇張人物的肢體動作，也透過披衣的飄拂、或動植物迎風搖曳的姿態，製造人物精力旺盛、感情豐富的樣貌。

圖見106頁

例如，他在此期間繪製的〈風景中的聖羅庫斯與捐贈人〉，即可看到聖人羅庫斯飽滿健壯的身體和活力充沛的動作，而且充分地表達聖靈感召下聖人激昂抗奮的神情，並且利用衣巾飛揚與草木同舞，讓構圖洋溢著一片熱情。還有大約同時期繪製的〈掃祿皈依〉，也同樣以極為飽滿的立體感呈現墜馬的掃祿（聖人保祿皈依基督教前的名子）和駿馬，並且誇張掃祿墜馬後仰頭凝視神光的瞬間姿態和神情，又搭配著駿馬躍起前蹄，馬鬃迎風飛揚，和草木臨風搖曳的樣貌，凸顯神蹟乍現的一刻，掃碌受到感召時的激動反應。從〈掃祿皈依〉的背景中，尚可發現參考自拉斐爾的風景畫法，將此圖與拉斐爾的〈佛利紐聖母〉互相比較，即可看出此圖的風景景深以及構圖安排，皆與拉斐爾的畫法極為近似。由此可見，帕米賈尼諾的繪畫深受拉斐爾以及拉斐爾畫派影響的程度。

圖見108頁

還有受邀為聖彼得尼歐繪製壁畫的亞士伯提尼（Amico Aspertini）的畫風，雖然強調著義大利14世紀繪畫風格中，人物形體簡單碩大和壓縮景深的構圖，但在用色上運筆快速而明確，因此在擠滿人群的構圖中，仍顯現清晰的效果。就像他為聖彼得尼歐教堂繪製的〈聖彼得尼歐的一生行誼〉壁畫，展現出簡單明晰的構圖，壓縮的空間被體型碩大的人物擠得密不通風。反觀帕米賈尼諾1529年畫的〈聖母、聖子、聖瑪格麗特、聖本篤、聖傑洛姆和天使〉（圖見111頁），也可看到類似的構圖方式。而在其往後的

圖見110頁

帕米賈尼諾
追隨牧人的狗 素描
9.9×7.2cm 1538
巴黎羅浮宮（右頁圖）

No 1782.

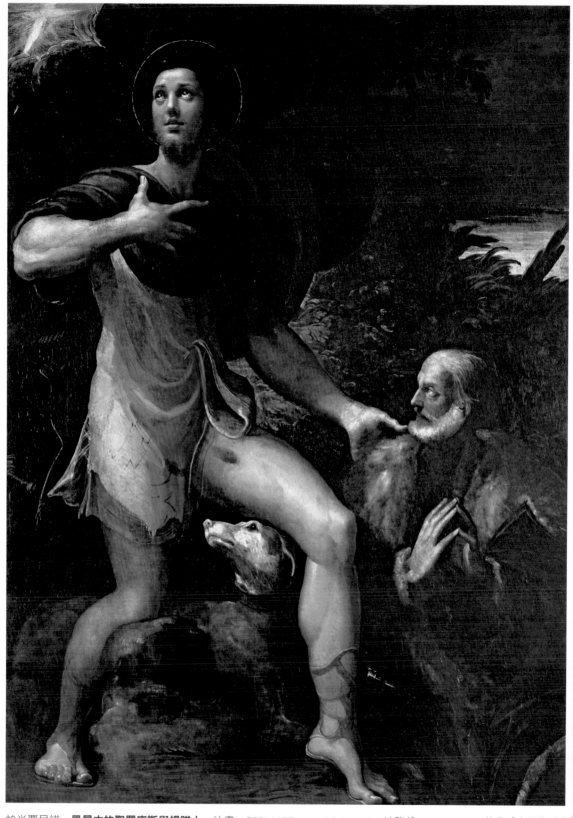

帕米賈尼諾　**風景中的聖羅庫斯與捐贈人**　油畫　270×197cm　1527-1528　波隆納　San Petronio教堂（右頁為局部

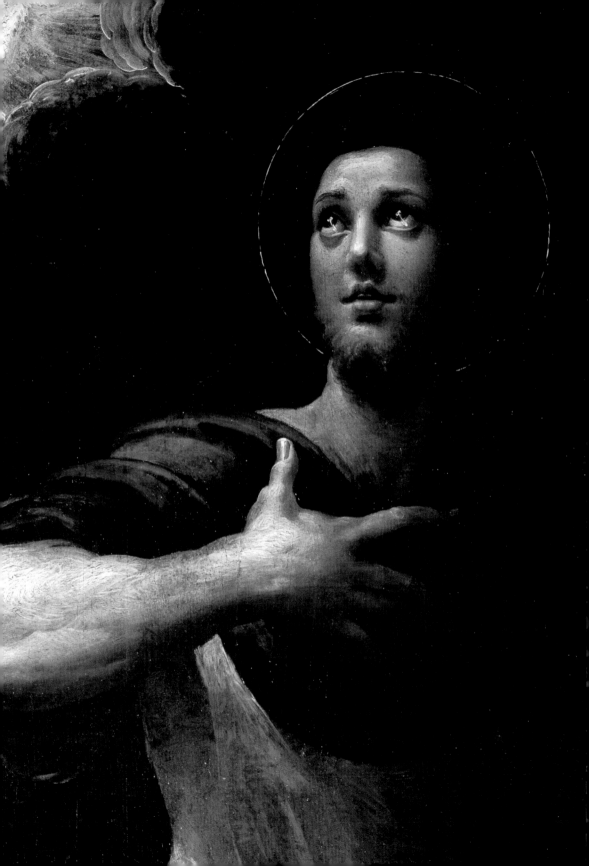

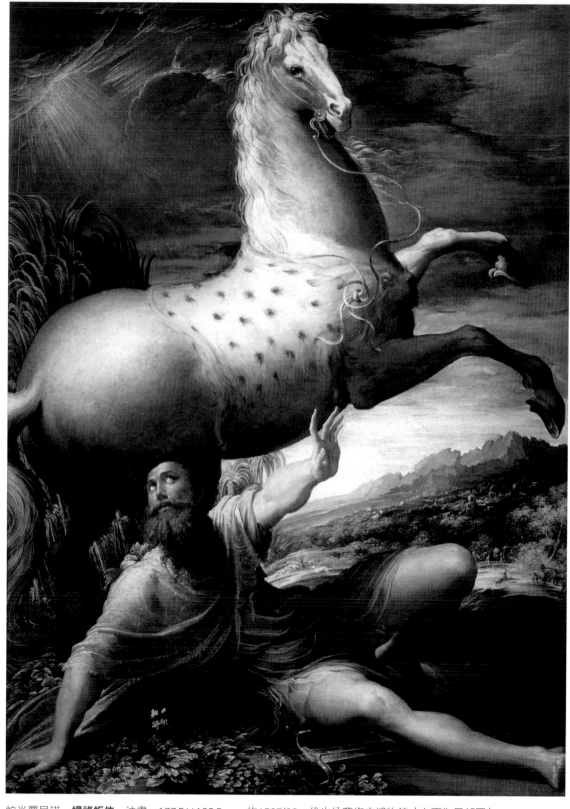

帕米賈尼諾　**掃祿皈依**　油畫　177.5×128.5cm　約1527/28　維也納藝術史博物館（右頁為局部圖）

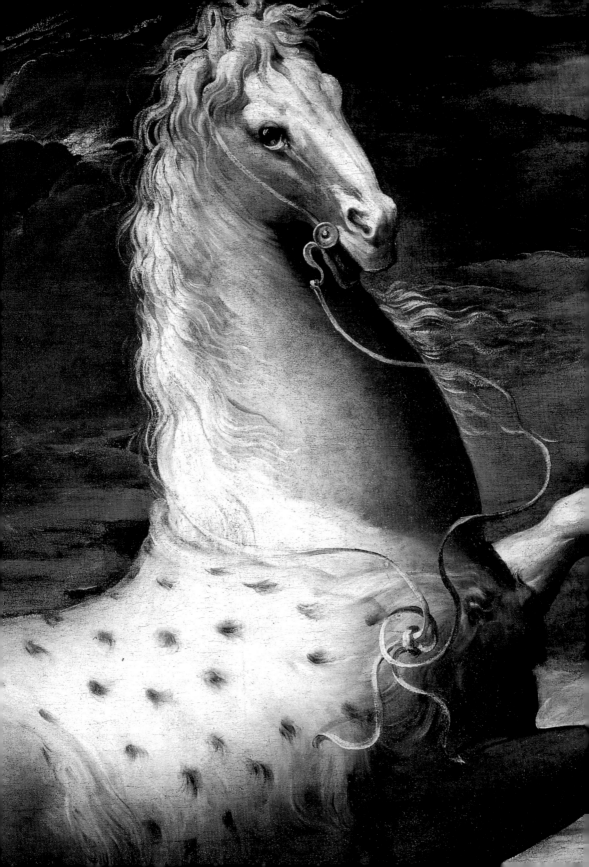

亞士伯提尼　**聖彼得尼歐的一生行誼**　壁畫　約1527/28
波隆納S. Petronio教堂

亞士伯提尼　**聖彼得尼歐的一生行誼**　壁畫
約1527-1528　波隆納S. Petronio教堂

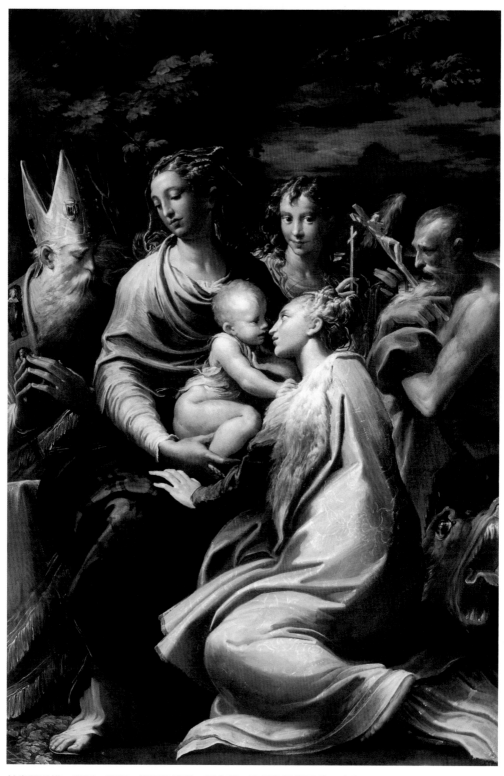

帕米賈尼諾　**聖母、聖子、聖瑪格麗特、聖本篤、聖傑洛姆與天使**　油畫　222×142cm
1529　波隆納國家畫廊

畫作中，刻意地放大人體比例以及壓縮景深的構圖，就成為他反文藝復興古典主義的繪畫特色。

　　帕米賈尼諾的畫作表現，最為膾炙人口的便是，在精美雅緻的品質中，深具一股嫵媚與誘人的吸引力。這是他秉著個人的藝術天分、善於觀察，從早年學習科雷吉歐優柔甜美的人物形象，到參考各家熱情洋溢的表現手法，並且從古老的繪畫風格中，提煉出強化構圖的方式，這些成因都被他吸收消化成極具個人特色的繪畫風格。

　　科雷吉歐充滿快樂氣息的色彩，被他轉化為富於神秘感的夢幻情境。他從拉斐爾晚年和羅馬諾（Giulio Romano）的畫中學到明暗對比強烈、透過光線強化戲劇性效果的技法，並且利用有節奏的輕快筆觸，環繞著人體描繪披衣，由此產生一種與他以前的畫作全然不同的神秘氣氛。

　　〈聖凱薩琳的神秘婚盟〉便是他此時期追求人物優雅體態的具體代表作，他為求達到目的，嘗試著簡化並扭曲人體形式，並透過流轉的衣紋凸顯女性溫柔嫻雅的氣質。特別是聖母與聖凱薩琳兩人身上如行雲流水般的輕柔衣裙，搭配著婉約的迴轉姿勢，更形彰顯女子風韻翩翩、阿娜多姿的樣貌。此畫中聖凱薩琳的姿勢，顯然是由〈聖母與子〉中聖母的姿勢演化出來的，但在這幅畫中，透過精簡的輪廓線，以及扭動的彎曲姿勢，使聖女凱薩琳更顯得柔美撫媚。聖母則一反常態側身朝向室內，卻留下體態優美的側影。整幅構圖就在夢幻的室內光線中，隨著畫家生動的筆觸起舞。帕米賈尼諾在此展現了一種新的構圖手法，他在畫的左下角，只將聖約瑟夫的頭部安插進構圖裡，似乎透過聖約瑟夫的旁觀角色，引導觀眾注視正在進行的神聖婚禮，同時也藉由聖約瑟夫的介入，標示出此畫的景深關係。

圖見120頁

　　帕米賈尼諾在〈聖凱薩琳的神秘婚盟〉這幅小尺寸的油畫中，大膽嘗試新的光影、色彩、筆法和奇特的構圖形式，隨即將這些新的作畫手法運用到其他較大尺寸的作品上。從這時候開始，他展開了一連串實驗性的創作旅程，快速突唐的運筆、活力充沛的動感、光影掩映的神秘氛圍、還有詭異的構圖形式等，在

帕米賈尼諾
聖凱薩琳的神秘婚盟
油畫　74.2×57.2cm
1527/28
倫敦國家畫廊（右頁圖）

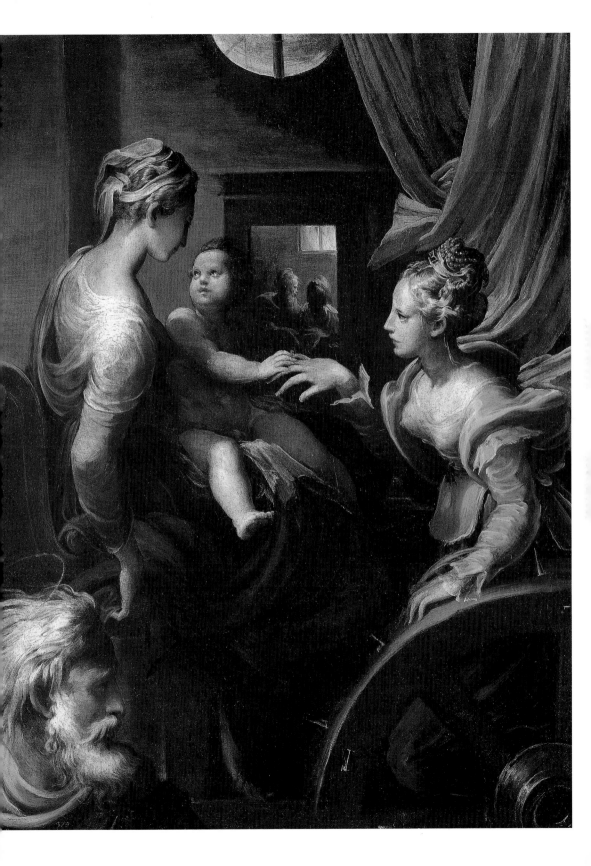

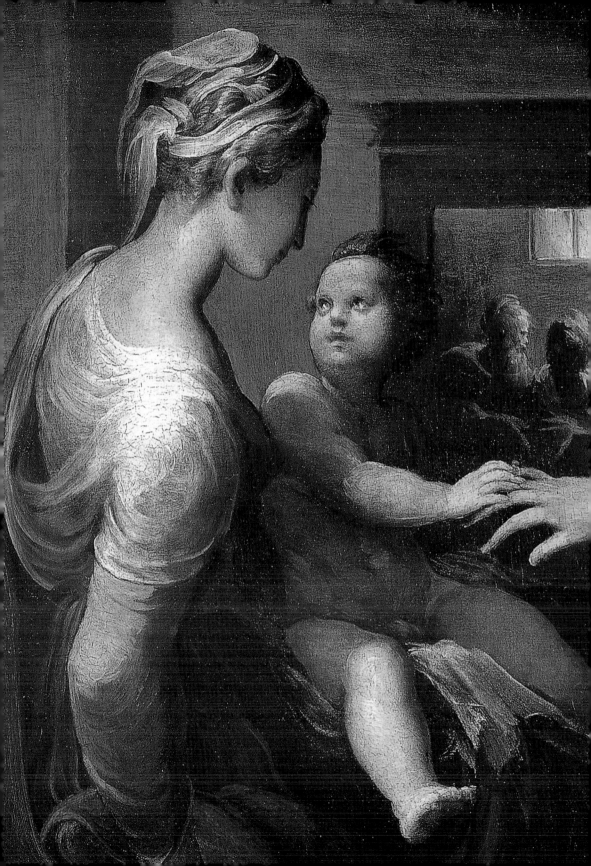

帕米賈尼諾
聖凱薩琳的神秘婚盟
（局部） 油畫
74.2×57.2cm
1527/28
倫敦國家畫廊
（左頁圖、右圖）

帕米賈尼諾
聖凱薩琳的神秘婚盟
（局部） 油畫
74.2×57.2cm
1527/28
倫敦國家畫廊

在都顯示出他特立獨行的性格，以及自命不凡的才氣。而且從大
膽嘗試中，他繪製出來的作品越來越傾向表現個人意志，畫中人
物的肢體隨著構圖形式延伸、迴轉、律動、甚至於變形，以造成
畫面異乎尋常的震撼效果，他的用心無非是在解決寫實、抽象和
象徵之間的複雜關係。在不斷嘗試中，他締造了個人的作畫風
格，也開啟了新的藝術創作思潮。

帕米賈尼諾　**人頭**
素描　14.1×13.9cm
約1526/27
維也納Albertina

接下來在1529年畫的〈聖母、聖子、聖瑪格麗特、聖本篤、聖傑洛姆和天使〉裡，帕米賈尼諾更運用其優美的風格，締造一幅溫柔爾雅、體貼動人的抒情畫面。構圖中，聖母繁複的動作將身體拉成彎曲的姿勢，她一手扶著耶穌聖嬰，一手持小十字架伸向構圖右方的聖傑洛姆，上半身因而向前傾斜，在這同時她又轉過頭去面對身後的聖本篤，以至於整個姿勢呈現失衡的狀態。聖

帕米賈尼諾
人頭與老鼠 素描
19.3×13.9cm
約1526/27
帕馬國家畫廊

女瑪格麗特跪坐在聖母膝前，傾身貼近耶穌聖嬰，並伸手輕撫聖
嬰下巴，一手則扶著聖母的腿，以保持身體的平衡。聖嬰作勢欲
離開聖母的懷抱，而迎向聖瑪格麗特。構圖裡聖母、聖嬰和聖瑪
格麗特三人的下半身比例顯得特別巨大，帕米賈尼諾在此利用這
種誇張下半身比例的特殊效果，製造三人高高在上的崇高感，也
藉由人物扭轉彎曲的騷動姿態，提昇劇情製造高潮。

帕米賈尼諾
聖母、聖子與天使
素描　20.1×16.1cm
1527/28
維也納Albertina

　　這幅畫中最為迷人的是構圖人物的表情和感情交流，聖母轉頭傾聽聖本篤的祈願，聖傑洛姆面朝小十字架祈禱的專注神情，耶穌聖嬰定視著聖瑪格麗特的臉，與聖嬰直接面對面的聖瑪格麗特的表情，顯示著陷入蒙召冥想的狀態。背景裡，夜幕低垂的大自然景色，適得其所地烘托出神秘的氣氛，強調出畫中正進行的一幕神秘儀式。

　　在波隆納期間，是帕米賈尼諾畫藝大放光彩的時候，他接到許多繪製宗教畫的案子，也畫了許多以聖母和聖子為主題的畫作。由他遺留下來的素描中，可以看出這幾年內，他不斷地嘗試

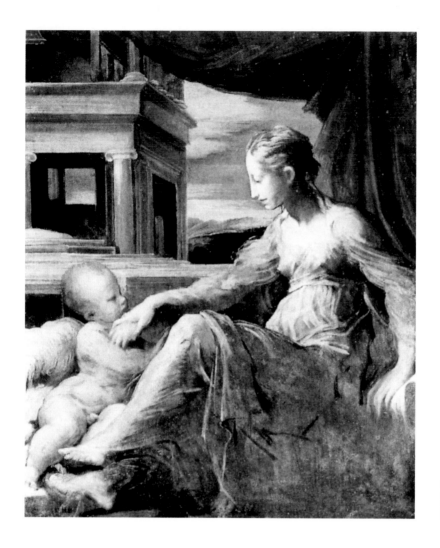

帕米賈尼諾　**聖母與子**
油畫　1527/28
倫敦柯朵學院畫廊

各式各樣的聖母與子互動姿態，也在畫中加強聖母子與聖人的關係。與〈聖母、聖子、聖瑪格麗特、聖本篤、聖傑洛姆和天使〉大約同時期，他還畫了〈聖母、聖子、聖凱薩琳和小亞各伯〉，構圖中聖母和耶穌聖嬰的姿態類似〈聖母、聖子、聖瑪格麗特、聖本篤、聖傑洛姆和天使〉裡的聖母聖子，只是人物的動作較為平緩，由此可以看出這幅未完成的〈聖母、聖子、聖凱薩琳和小亞各伯〉是在〈聖母、聖子、聖瑪格麗特、聖本篤、聖傑洛姆和天使〉之前動手繪製的。而且由兩幅畫背景的大自然景色，可以推測出帕米賈尼諾將〈聖母、聖子、聖凱薩琳和小亞各伯〉的構圖，轉化成〈聖母、聖子、聖瑪格麗特、聖本篤、聖傑洛姆和天

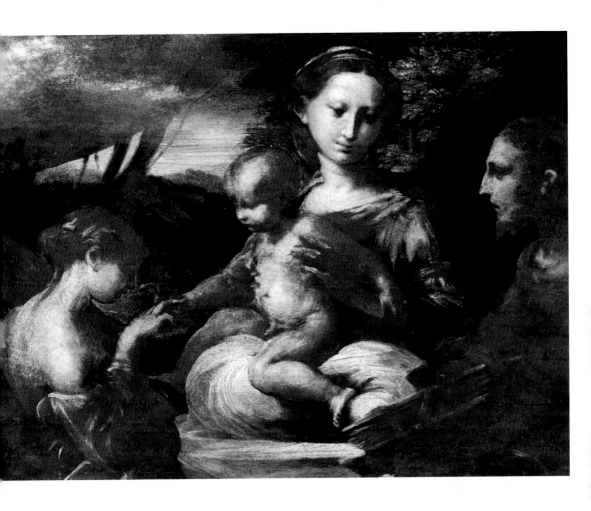

帕米賈尼諾
**聖母、聖子、聖凱薩琳
和小亞各伯**
油畫（未完成）
20×27cm　約1528/29
巴黎羅浮宮

圖見123頁

使〉的構圖。還有另一張〈聖母與聖嬰〉中耶穌聖嬰的姿態和神情，與〈聖母、聖子、聖瑪格麗特、聖本篤、聖傑洛姆和天使〉裡的聖嬰極為相似，這兩幅畫應當是出於同一時期的作品。

　　還有他此一時期的宗教畫，經常襯托著大自然的風景，描繪風景的技法比起早年的畫作顯然成熟許多。從〈聖羅庫斯和捐贈人〉、〈聖母、聖子、聖瑪格麗特、聖本篤、聖傑洛姆和天使〉，和另一幅〈聖傑洛姆〉的背景裡，都可發現喬久內式（Giorgionesque）的風景構圖形式和抒情的詩意氣氛，這種風景畫法是參考自科雷吉歐的畫作。在〈聖母、聖子、聖瑪格麗特、聖本篤、聖傑洛姆和天使〉中的聖人傑洛姆，再度出現在〈聖傑洛姆〉畫中，人物造形不論是長相和體型皆同出一轍，

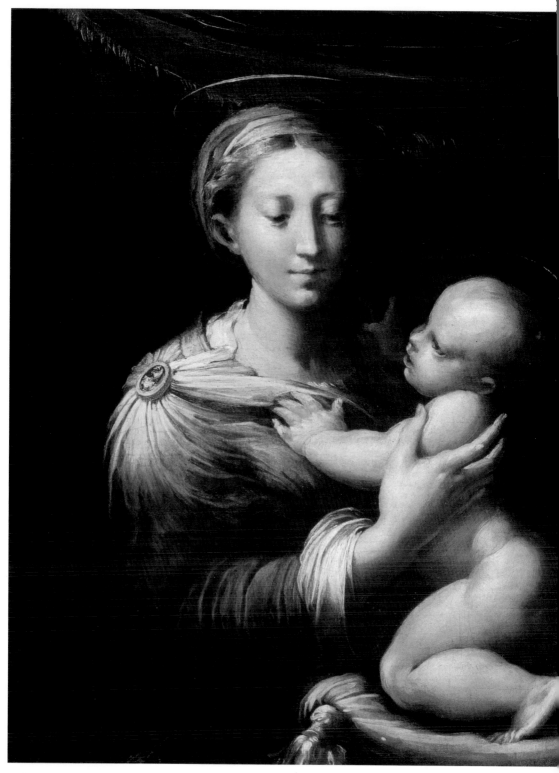

帕米賈尼諾　**聖母與聖嬰**　油畫　44.8×34cm　約1528/29　Fort Wort, Kimbell Art Museum

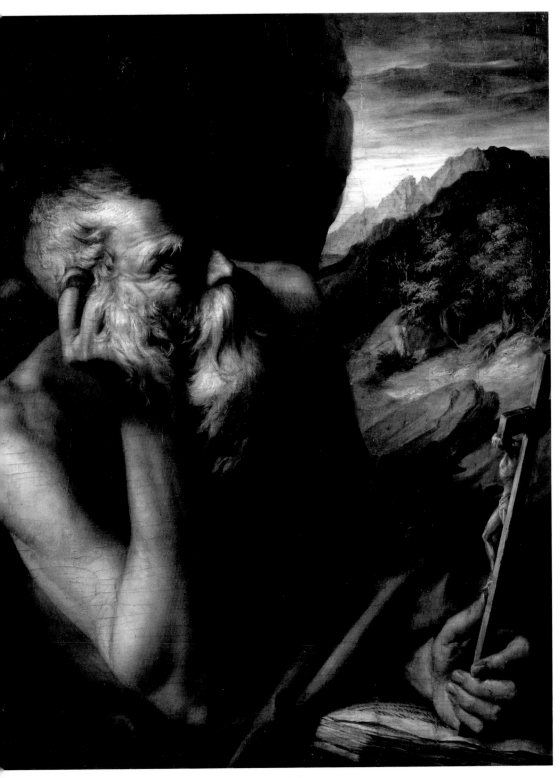

帕米賈尼諾　**聖傑洛姆**　油畫　28×56cm　約1530　私人藏

只是在〈聖傑洛姆〉畫中的聖人，身體更具體積感，冥思的神情更顯示聖人旺盛的意志力，就連背景裡的樹木、坡石也顯示出帕米賈尼諾精確的寫實技巧，他在這幅畫中，以靈機萬動的大自然襯托聖傑洛姆的智慧。這種追求人物巨大的體積，以彰顯聖人不朽精神，和強調充滿生機的大地，以表現宇宙萬物分霑主喜的象徵意涵，是帕米賈尼諾從繪製〈聖母、聖子、聖瑪格麗特、聖本篤、聖傑洛姆和天使〉中快速發展出來的新風格，這些都預兆了他回到故鄉帕馬以後的繪畫發展趨勢。

此外，〈玫瑰聖母〉可說是帕米賈尼諾在波隆納期間最為奇特的作品，在這幅畫中，聖母和聖嬰一反尋常和諧的互動姿勢，呈現著騷動不安的交叉動作。耶穌聖嬰斜躺在聖母前面，左手抱著地球儀，右手拿著一朵玫瑰，由聖母左腋伸出，將花遞給聖母，眼睛卻注視著前方，似乎意有所指。聖母略為傾身向左，轉頭垂視玫瑰花，一手作勢護住聖嬰，另一手伸向聖嬰遞上的玫瑰。聖母薄衫覆體，蜿蜒流轉的衣紋下，胸部雙峰清晰可辨，背後的紅色帳幕更以迴旋振起的舞動姿態，呼應聖母的藍色外袍。從構圖中，可以發覺帕米賈尼諾非常專注於營造人物優雅的姿勢，聖嬰的身體比例被誇張放大，並且裝模作樣地擺出有如淑女般的優美臥姿；聖母的雙手也被刻意放大，並展現優雅的手勢和纖細的手指。這幅畫中，聖母右手伸在胸前的姿態，以及放大手的比例，並凸顯優美纖細的手指之表現，與帕米賈尼諾早年在〈凸鏡裡的自畫像〉之構圖相似。由此可以得知，變形的觀念一直在他的繪畫生涯中發酵著，透過各種誇張比例、形塑理想的形式美，進而利用優雅的儀態彰顯畫中人物旺盛的精力和心靈的意向。

這幅畫原本是受阿雷提諾（Pietro Aretino）委託而繪製的，帕米賈尼諾卻想將此畫轉贈教皇克雷蒙七世。可能是因為畫中耶穌聖嬰的姿勢矯揉造作，而且舉止和神態相當詭異，易引發觀者對異神教愛神丘比特的聯想，因此不被教宗接納。儘管如此，這幅畫在坊間卻造成轟動。帕米賈尼諾還在世時，據說已出現了五十幅以上的複製品。

帕米賈尼諾〈**玫瑰聖母**〉中的聖嬰手持玫瑰

玫瑰在古羅馬時代是愛的象徵。基督教裡聖母子像通常手持紅玫瑰，為基督流血的暗示。
油彩畫布　1529/30

帕米賈尼諾　**玫瑰聖母**
油彩畫布　109×88.5cm
1529/30
德勒斯登畫廊（右頁圖）

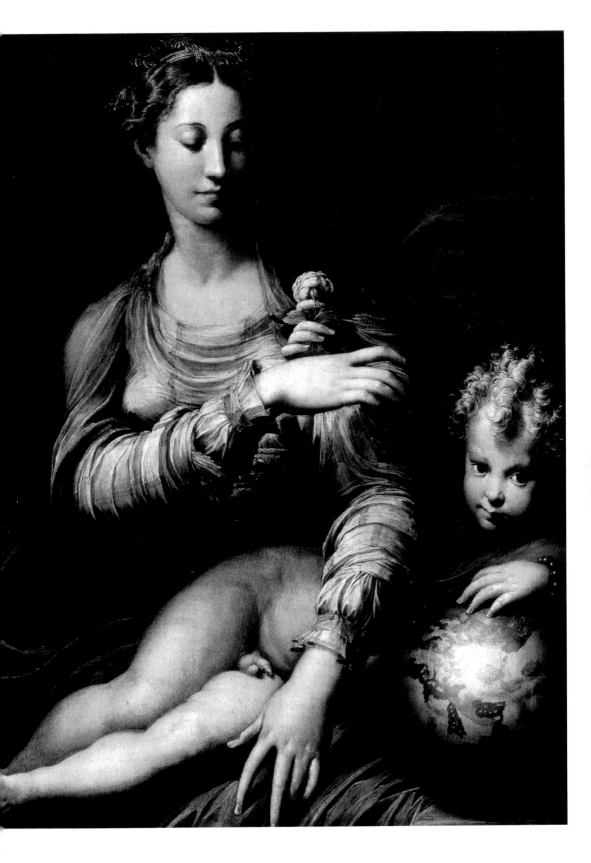

另一幅〈聖母與先知匝加利亞〉的構圖，顯然是〈聖母、聖子、聖瑪格麗特、聖本篤、聖傑洛姆和天使〉的後續發展，但這幅〈聖母與先知匝加利亞〉還結合了前此在〈聖凱薩琳的神秘婚盟〉最前方，聖約瑟夫頭部切入構圖的手法，描繪此畫中的匝加利亞，背後的風景則與〈掃祿的皈依〉和〈聖傑洛姆〉之景色相似。至於人物方面，匝加利亞的相貌和神情皆與〈聖傑洛姆〉雷同，耶穌聖嬰則可看出是源自〈玫瑰聖母〉中的幼小耶穌形象。在這幅畫中，帕米賈尼諾賦予聖母新的造形，原來在〈聖母、聖子、聖瑪格麗特、聖本篤、聖傑洛姆和天使〉及〈玫瑰聖母〉裡聖母延長比例的脖子，在此畫中更形長而有力，靜穆端坐的姿勢，則表現出聖母謙遜服從的個性。

　　這幅構圖在常見的聖母、聖子和聖洗者約翰題材中，加入聖洗者約翰的父親匝加利亞，並藉由匝加利亞手中翻開書頁上面的字「V PVER. PRO/AN FACE DNI」，得知此畫的內容是引自〈路加福音〉第1章76-77節，當聖洗者約翰誕生時，匝加利亞開口讚美天主，並預告聖洗者約翰未來的使命：「至於你，小孩，你要稱為至高者的先知，因你要走在上主前面，為他預備道路。」背景裡的一根巨柱，在16世紀之時常被用來作為象徵聖母的標記。柱子旁邊還畫上一座代表勝利的凱旋門，凱旋門上刻著「ZOZIME」。據推測，這個字可能暗指著名的希臘化學家帕諾波里斯（Panopolis）的宙西姆斯（Zosimus），他的著述收藏在威尼斯的國家圖書館。由此可知，為什麼人們會把帕米賈尼諾和煉金術聯想在一起。

　　帕米賈尼諾在波隆納的創作生涯似乎波折不斷，在這藝術精英雲集的城市，要能出人頭地並不是一件容易的事。他靠著個人的毅力與無休止的努力以充實自己，繪製油畫之餘，更加勤奮於版畫和素描方面的技藝改進，終於在波隆納闖出一片天地，贏得新贊助人的好評。〈掃祿的皈依〉便是受波隆納大學教授彼安吉（Giovannandrea Bianchi，又名Janus Andreas Albius），也是來自帕馬的醫生，所委託而繪製的；〈聖母與先知匝加利亞〉則是高查迪尼（Bonifacio Gozzadini）訂購的。此外，他還為貴族

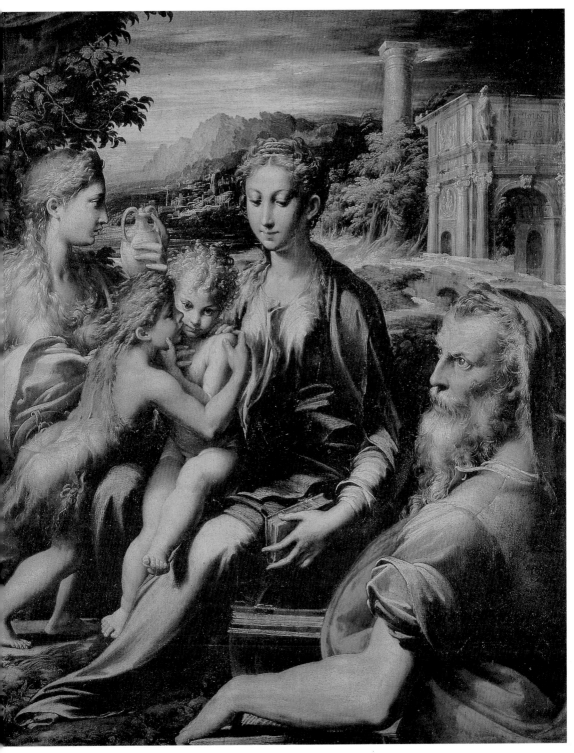

帕米賈尼諾　**聖母與先知匝加利亞**　油畫　74×60cm　約1530/31　翡冷翠　烏菲茲美術館

與地方士紳繪製肖像，也接受社會中各階層人士的委託案。他發憤圖強、力爭上游的目的，只為了在波隆納贏得一席領銜的藝術地位。當然，光憑他的才藝，要受到群眾的讚賞是毋庸置疑的，但是更重要的因素還是來自權貴人士的加持。教宗克雷七世、查理五世，以及親近他們的教會和政治人物，都是帕米賈尼諾的貴人；可以說，查理五世的加冕大典，為帕米賈尼諾帶來了大展鴻圖的機會。儘管如此，他仍有時遭受挫折，例如他在為查理五世繪製肖像的競爭中，敗在提香（Tizian, 1477-1576）的手中。

以一幅代表官方正式的領袖肖像而言，帕米賈尼諾的〈查理五世肖像〉，是採用神話式的詮釋手法，歌頌查理五世的功績，這種構圖方式較之提香的〈查理五世肖像〉，在強調英雄氣慨上顯然略遜一疇，因此無緣晉身查理五世的御用肖像畫家。儘管如此，他的才華仍被重視，可能是透過紅衣主教康培吉的引荐，他被委以重任，為聖彼得尼歐教堂的一個禮拜室，繪製有關查理五世加冕典禮題材的壁畫。但是簽署合約之後，帕米賈尼諾始終未能履約，也未提出草圖。

其實帕米賈尼諾的肖像有其專精的表現手法，也廣為時人所喜愛。從他遺留下來的肖像畫裡面，可以看出這時候他所繪製的肖像畫，著重在表達畫中人物的心情上面，特別是透過人物直接逼視觀畫者的方式，展現畫中人物的魅力。例如他在1530年與1531年之間畫的〈男士肖像〉，就是採用與觀畫者目光交會的眼神為重點，再輔以靜止的姿態和堅定的表情，締造一種優雅完美的人物形象。這幅〈男士肖像〉在18世紀之時，以其相貌近似16世紀末一幅描繪帕米賈尼諾的蝕刻版畫，因而常被視為帕米賈尼諾的自畫像；甚至於根據畫中人物英挺自負的神態和俊美的相貌，被認為是一幅畫家為了展現自己才貌的自畫像，因此在此畫中的表現一切都那麼地精準與完美。此幅〈男士肖像〉的背景裡有個橢圓形的浮彫，畫家以流利的筆觸勾畫出一個手托著頭站立的男子，該男子前面跪著一個手捧耳瓶的女子。這個橢圓形浮雕與帕米賈尼諾在〈聖母與先知匝加利亞〉背景裡凱旋門上的浮雕風格類似，而且同樣具有一種神秘性的暗示作用，根據這點，我

帕米賈尼諾
聖母與先知匝加利亞
（局部） 油畫
74×60cm 約1530/31
翡冷翠
烏菲茲美術館（右頁圖）

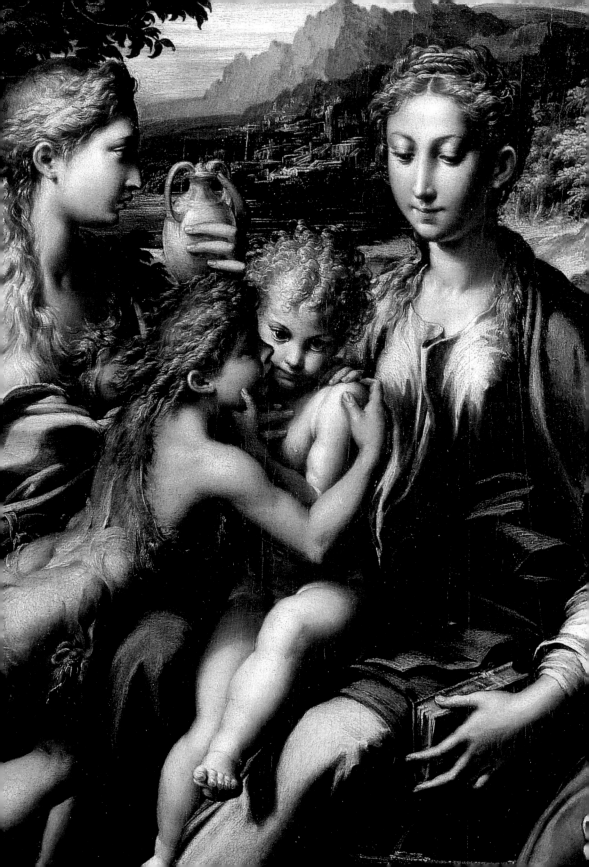

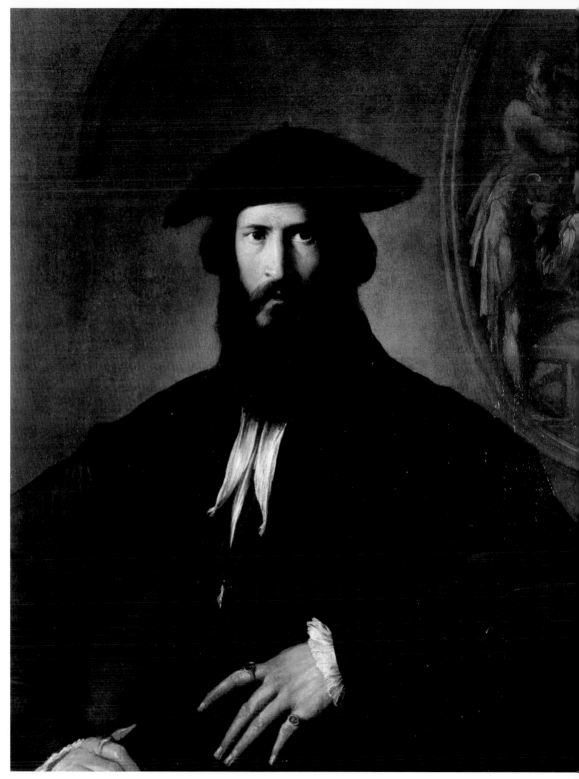

帕米賈尼諾　**男士肖像**　油畫　90×69cm　約1530　翡冷翠　烏菲茲美術館

帕米賈尼諾　**查理五世肖像**　油畫　172.7×119.4cm　約1530　私人藏（右頁圖）

們可以推測此幅〈男士肖像〉的繪製年代，應該與〈聖母與先知匝加利亞〉相去不遠。

事實上，帕米賈尼諾在這時期還以精湛的銅版雕刻和蝕刻版畫技術享名波隆納，數量遠比油畫多，而且這些版畫的構圖和題材，經常是從已完成的油畫作品演變出來的。除此之外，他還進一步變更自己原先的創作理念，故意扭曲並虛張聲勢，展現無窮的變化。透過這些版畫，可以看出這時候的帕米賈尼諾已經儲備充沛的精力，專心致力於創造新的表現方式，意圖藉著強撼有力的扭曲和變形，將自己的藝術見解公諸於世。

從他這期間孜孜不倦地獻身於實驗性的藝術創作過程，以及從他不斷地改變畫風、大膽表現個人藝術觀點之舉，可以看出他在波隆納期間，應當與一些人文學者有所交往。經由這些人文學者的指點，新柏拉圖思想對他產生極大的影響，再加上他原本就已具備靈活的思辨能力，所以能夠在創新表現上勢如破竹，透過畫作特異的風格變化，釋放出更大的能量，在內容上迎合新時代的新需求。處於新舊教思想衝突激烈的16世紀上半葉，帕米賈尼諾以個人的圖像語彙重新詮釋聖經，竟然能夠受到重視，由此可見這時候人們力圖挽救狂風巨浪中岌岌可危的信仰火花，積極尋求激勵宗教熱忱的用心。

在波隆納滯留期間，帕米賈尼諾就憑著過人的巧思和敏感的觀察力異軍突起，在表現深厚的情感和優美的體態上贏得時人的讚賞。他的油畫和素描習作因而被製成版畫廣為流傳，影響力遠及17世紀。16世紀末反宗教改革期間，由於他的畫作充滿著對過去藝術傳統的反思，而被譽為「古典—人文藝術傳統的大師」，並且深受路得維克‧卡拉契（Ludovico Carracci, 1555-1619）和卡拉契畫派畫家的推崇。

在帕馬和卡薩馬吉歐的晚年（1531-1540）

1530年4月20日，斯帖卡塔聖瑪利亞教堂（S. Maria della Steccata）的執事透過關係，向帕米賈尼諾提出申請，希望他在

帕米賈尼諾　**聖母加冕**
素描　19.2×31cm
約1531　帕馬國家畫廊

波隆納的工作告一段落後，儘快回到帕馬，為新完工的斯帖卡塔聖瑪利亞教堂繪製兩幅祭壇畫──一幅是〈聖約瑟夫〉，一幅是〈聖洗者約翰〉。次年初帕米賈尼諾回到帕馬，又於5月10日與斯帖卡塔聖瑪利亞教堂簽約，接下教堂主祭室的天花板裝飾工程。從此以後文獻的記載中，開始為他冠上「先生」（dominus）的尊稱，可見此時的他，在社會上享有一定的地位，已是一位相當聞名的畫家。

　　儘管已經簽訂合同，而且預收了酬金，可是他並未在約定的18個月期限內履約完成天花板的裝飾工程，只畫了〈聖母加冕〉的壁畫素描稿。這件工程就這樣延宕到1535年9月，在教堂執事再三催促下，他才開始動手繪製天花板的壁畫；此時教堂執事又與他重新簽約，規定他在兩年內必須完成天花板壁畫工作，否則將追回預支的酬金。但是他還是拖延了工程進度，教堂執事只好在

133

1536年6月拜託帕馬市長出面，再次提醒帕米賈尼諾，於9月27日之前必須完成天花板壁畫工程。由此可見人們在愛才心切下，一再對他容忍和讓步，只為了希望他好好地完成聖瑪利亞教堂主祭室的天花板壁畫工程。

可是帕米賈尼諾仍未能在期限內完成天花板壁畫工程，教堂執事也只有耐著性子再等兩年，並且又追加了預算。由於帕米賈尼諾的工作進度緩慢，1538年4月中，教堂執事便將科雷吉歐遺留下來未完成的祭室壁畫交由貝洛里接續，這件事情對帕米賈尼諾的打擊相當大。還有由於聖瑪利亞教堂裡的兩派人士意見分歧，對拱頂天花鑲板的鍍金問題爭論不休，致使帕米賈尼諾疲於奔命，還為此積欠了龐大的債務。終於在1539年12月，教堂執事對帕米賈尼諾失去耐心，不但收回他尚未完成的所有裝飾工程，又控告他違約，使他因此入獄兩個月。最後在友人為他支付保釋金後，才重獲自由。

斯帖卡塔聖瑪利亞教堂主祭室的拱頂是用14塊鑲板裝飾的，帕米賈尼諾為了統整圖繪的物象和鑲板間的關係，原先的草圖打算利用小型的幻景式圖畫填在各片鑲板的間隙中，後來改變計畫，在每個鑲板中填上鍍金的玫瑰花飾，凹陷的背景塗上藍色，每個鑲板之間塗上深紅色，深紅色上面還裝飾著14朵金色的小玫瑰花飾。拱頂兩端各立著三個頭頂花瓶的女子，兩組女子姿態一致，都展現一種以中間女子為軸心的旋轉舞蹈。而且依照仰視的角度，縮短女子背後的衣褶，並循著鑲板的邊框安排女子舞動的手，以製造錯覺，讓圖畫與裝潢的部分混淆在一起，難分彼此。

這兩組對稱的女子，顯然是引用〈馬太福音〉第25章1-13節的一段天國的比喻：「那時，天國好比十個童女，拿著自己的燈，出去迎接新郎。她們中有五個是糊塗的，五個是明智的。糊塗的拿了燈，卻沒有隨身帶油；而明智的拿了燈，並且在壺裡帶了油。因為新郎遲延，她們都打盹睡著了。半夜有人喊說：新郎來了，你們出來迎接吧！那些童女遂都起來，裝備她們的燈。糊塗的對明智的說：把你們的油分給我們吧！因為我們的燈快要滅了！明智的答說：怕為我們和你們都不夠，更好你們到賣油的那

帕米賈尼諾
斯帖卡塔拱頂壁畫草圖
素描　20.3×30cm
約1533之前
倫敦大英博物館

裡去，為自己買吧！她們去買的時候，新郎到了；那準備好了
的，就同他進去，共赴婚宴；門遂關上了。末後，其餘的童女也
來了，說：主啊！給我們開門吧！他卻答說：我實在告訴你們，
我不認識你們。所以你們該醒寤，因為你們不知道那日子，也不
知道那時辰。」這段話中，童女是指基督徒，新郎是指基督，婚
宴則是比喻天堂的永福。在拱頂壁畫中，兩組女子手中的提燈，
一組是點燃的，一組則是熄滅的；點燃的一組是指明智的童女，
熄滅的一組是指糊塗的童女，點燃的燈火象徵著信仰。這裡是以
童女為比喻，提示人們要時時保持警醒，不要讓信仰的火花熄
滅，以免錯失了進天國的時刻。

　　為了配合分成兩行的14塊鑲板拼成的有限空間，帕米賈尼諾
將聖經中的十個童女減為六個童女，並分成兩組，對稱地安排在
拱的兩端，形成在天堂門前舞蹈的兩組童女。由14塊鑲板構成的

帕米賈尼諾　**斯帖卡塔**
聖瑪利亞教堂拱頂壁畫
草圖
素描　22.6×18.5cm
1533/34
Mondena, Estense畫廊
（左上圖）

帕米賈尼諾　**摩西**
素描　13.2×7.4cm
1533/34
帕馬國家畫廊（右上圖）

帕米賈尼諾　**螃蟹**
素描　9.2×10.6cm
1533/34　斯德哥爾摩
國家博物館

帕米賈尼諾　**摩西**　素描　21.1×15.3cm　1533/34　紐約大都會博物館

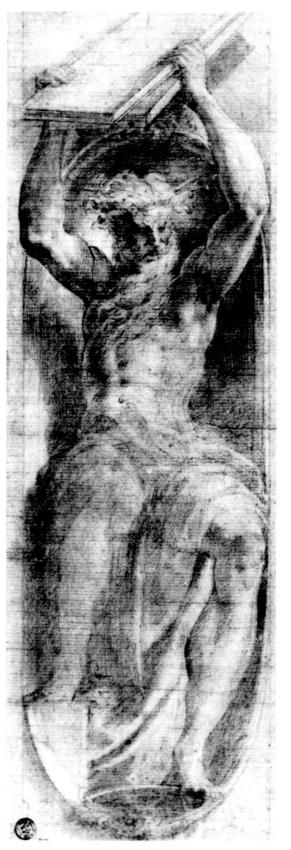

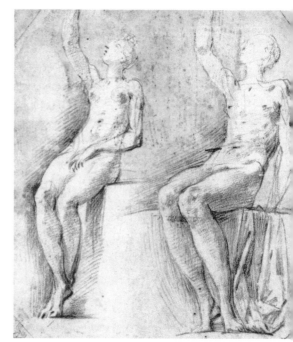

帕米賈尼諾　**厄娃**　素描　12.7×11.7cm　1533/34
維也納Albertina

帕米賈尼諾　**摩西**　素描　37.8×13cm　1533/34
巴黎羅浮宮（左圖）

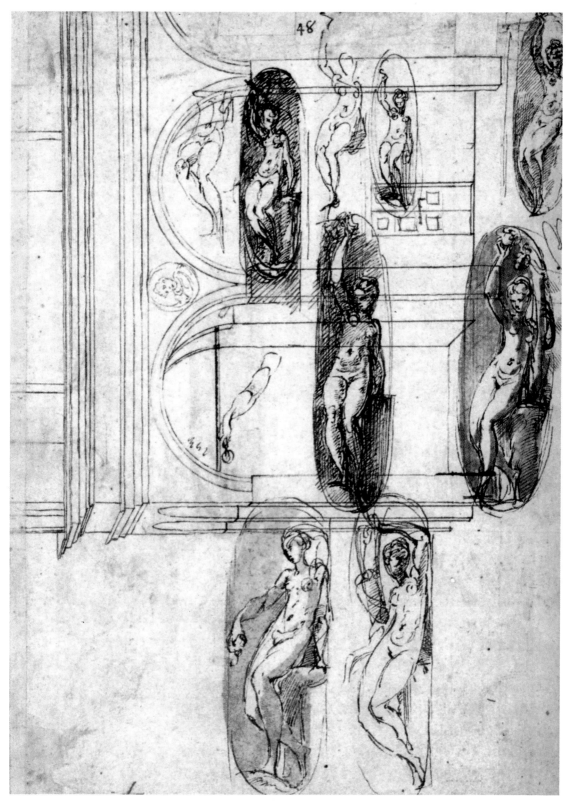

帕米賈尼諾　**厄娃**　素描　21.1×15.3cm　1533/34　紐約大都會博物館
帕米賈尼諾　**童女**　素描　19.7×14.3cm　1533/34　帕馬國家畫廊（左頁右下圖）

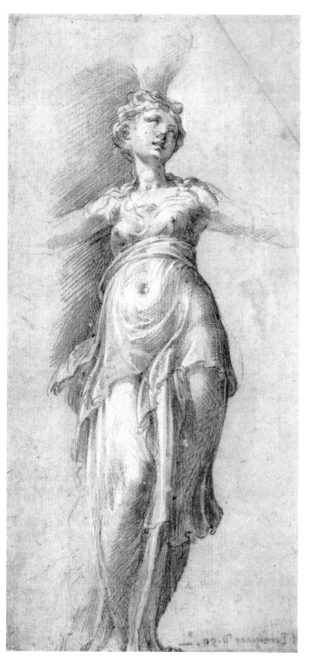 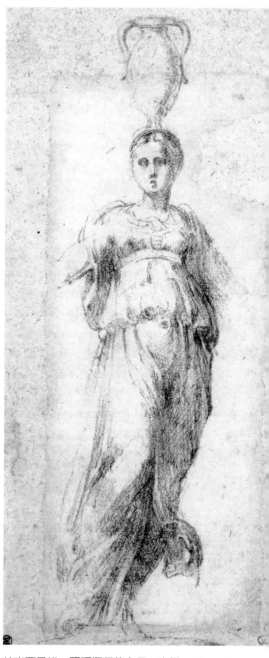

帕米賈尼諾　**頭頂瓶子的女子**　素描　22.9×11.1cm
1533/34　維也納Albertina

帕米賈尼諾　**頭頂瓶子的女子**　素描　16.4×7.4cm
1533/34　維也納Albertina

　　帕米賈尼諾　**兩位頭頂瓶子的女子**　素描　19.4×14cm　1533/34　巴黎羅浮宮（右頁圖）

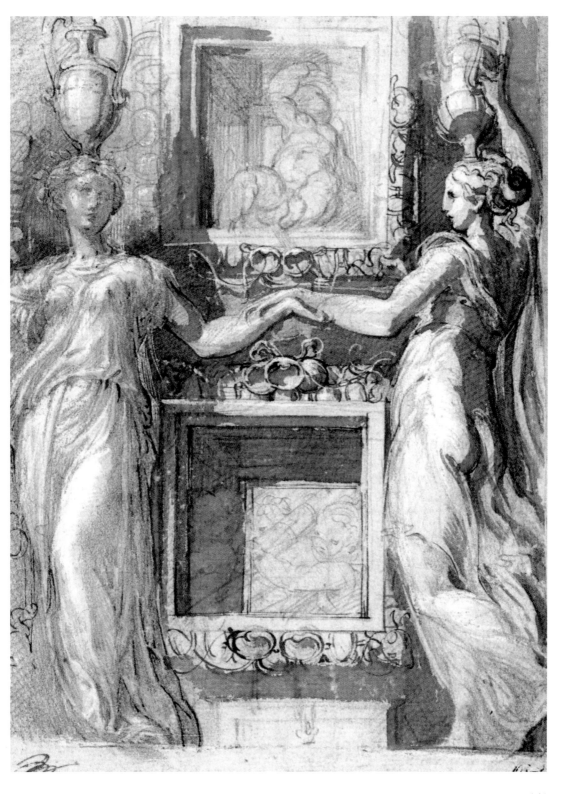

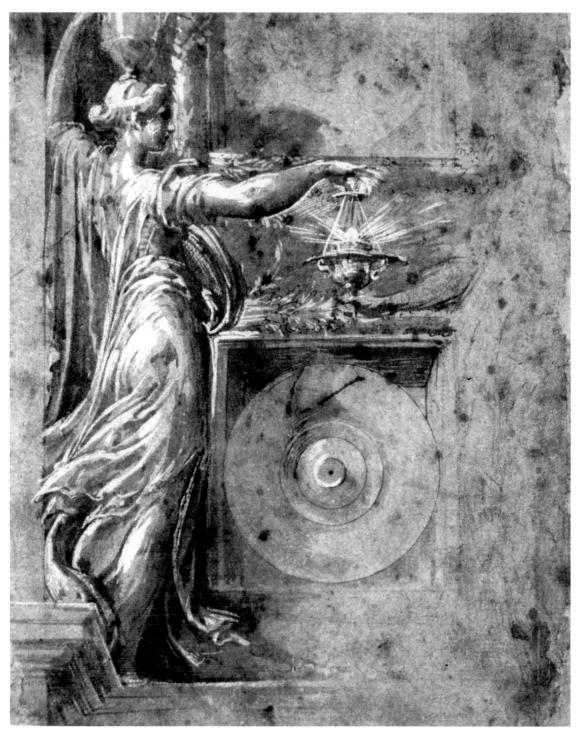

帕米賈尼諾　**童女**　素描　15.1×12.2cm　1533/34　帕馬國家畫廊

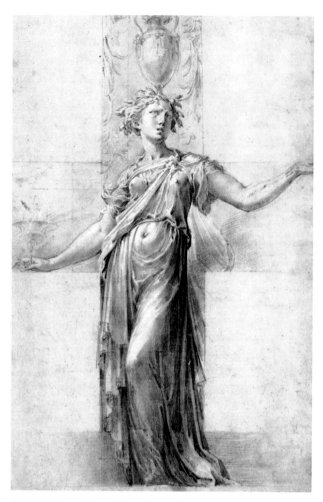

帕米賈尼諾　**童女**　素描　19.5×10.5cm
1533/34　帕馬國家畫廊

帕米賈尼諾　**智女**　素描　27.7×18.2cm　1533/34
維也納Albertina

帕米賈尼諾　**四個女子頭部**　素描
8.7×10.3cm　1533/34　溫莎堡皇家圖書館

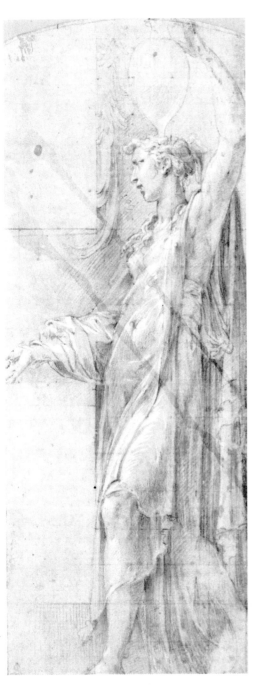

帕米賈尼諾　**智女**　素描　26.4×10cm
1533/34　維也納Albertina

帕米賈尼諾　**童女**　素描　17×8.9cm　1533/34　帕馬國家畫廊

帕米賈尼諾　**披衣**　素描
23×10cm　1533/34
倫敦大英博物館

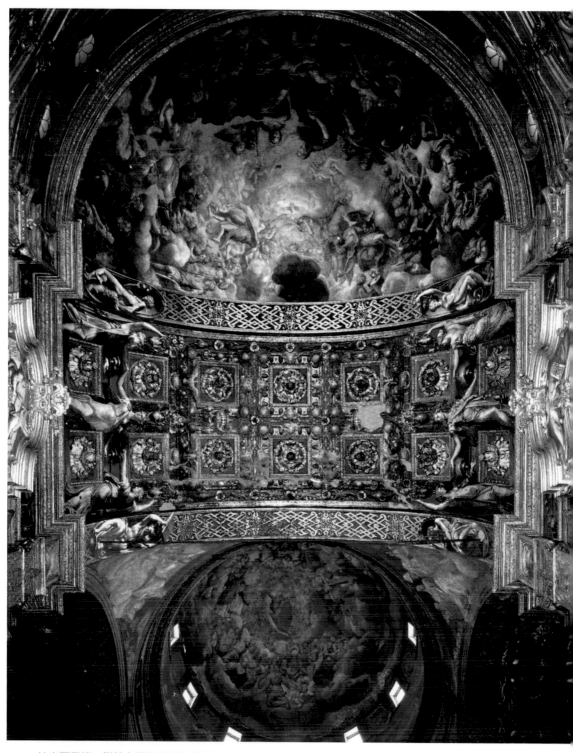

帕米賈尼諾　**斯帖卡塔聖瑪利亞教堂祭室拱頂**　壁畫　1531-1539　帕馬　斯帖卡塔聖瑪利亞教堂

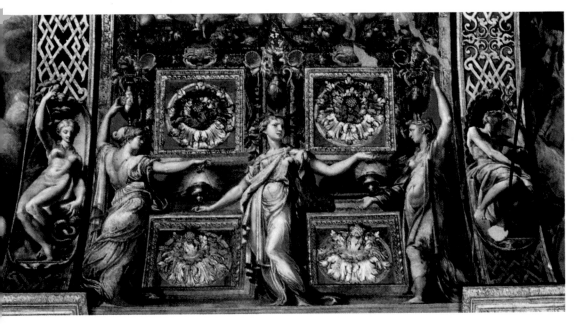

帕米賈尼諾　**智女**　拱頂壁畫局部　1531-1539　帕馬　斯帖卡塔聖瑪利亞教堂

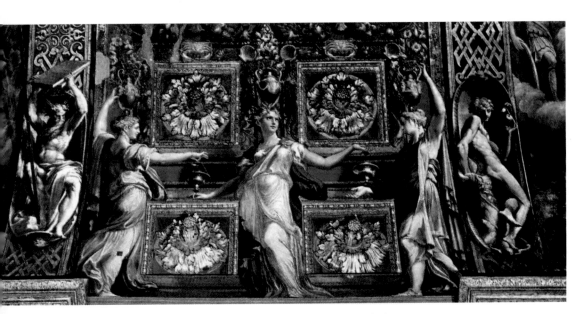

帕米賈尼諾　**愚女**　拱頂壁畫局部　1531-1539　帕馬　斯帖卡塔聖瑪利亞教堂

帕米賈尼諾
童女局部　拱頂壁畫局部
1531-1539　帕馬
斯帖卡塔聖瑪利亞教堂

帕米賈尼諾
童女局部　拱頂壁畫局部
1531-1539　帕馬
斯帖卡塔聖瑪利亞教堂

帕米賈尼諾
愚女　拱頂壁畫局部
1531-1539　帕馬
斯帖卡塔聖瑪利亞教堂
（右頁圖）

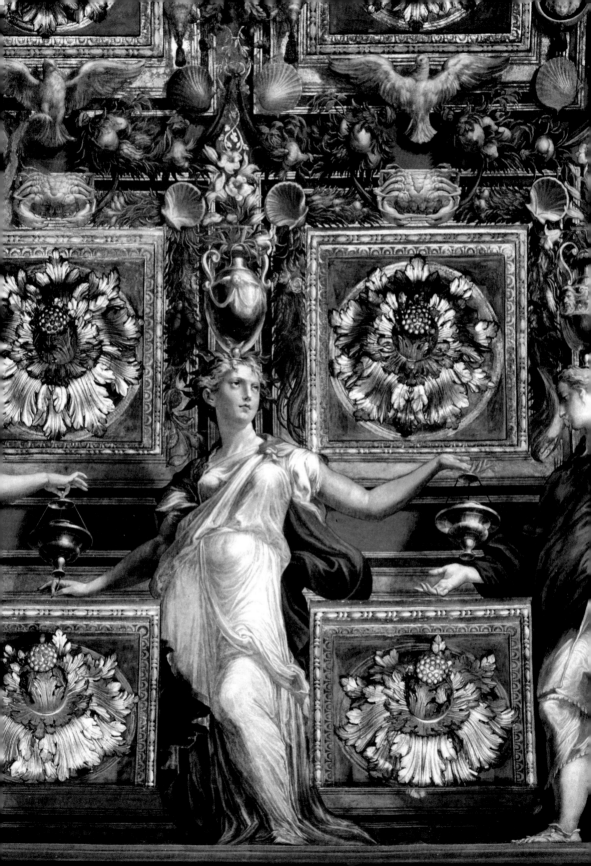

帕米賈尼諾
祭室拱頂壁畫（局部）
1531-1539　帕馬
斯帖卡塔聖瑪利亞教堂

帕米賈尼諾
祭室拱頂壁畫（局部）
1531-1539　帕馬
斯帖卡塔聖瑪利亞教堂

帕米賈尼諾
祭室拱頂壁畫（局部）
1531-1539　帕馬
斯帖卡塔聖瑪利亞教堂
（左頁圖）

帕米賈尼諾
祭室拱頂壁畫（局部）
1531-1539　帕馬
斯帖卡塔聖瑪利亞教堂

拱頂，正好位在祭室凱旋拱的上方。帕米賈尼諾意圖將這由鑲板
拼成的拱頂，轉化成天堂之門的象徵，因此在每個鑲板的邊框和
間隙，精細地畫上鴿子、花果、貝殼和螃蟹等裝飾，展現天國富
麗堂皇、物產豐盛的景象；同時也以水陸的生物，配合藍色和紅
色的底色，象徵整個宇宙。這些裝飾圖樣都和六個女子一樣，呈
現極為寫實的形體，而且每個女子和每件物品，皆在拱頂畫出其
投影，以虛實混淆的手法，加強錯覺的效果。拱頂兩側又以單色
調畫出彷彿凹龕雕像似的四個舊約人物——亞當、厄娃、摩西和
亞隆（Aaron），光影的敷設，使畫中人物看起來好像真實的石雕
一般。

　　從斯帖卡塔聖瑪利亞教堂的拱頂壁畫，可以發覺帕米賈尼諾
的畫風已轉向新的旅程。他開始注意華麗精緻的表面效果，以如

靜物精密寫實的效果，象徵大自然的豐盛和完美；同時也留意到利用如雕刻般結實立體的人物造形，凸顯人物精力充沛的樣貌，藉此象徵人物旺盛的生命力和活躍的心靈活動；出現在他畫中的每個人物，也都具有象徵意義。顯然的，他意圖透過精確華美的物象，和充滿生命力的人物，來詮釋個人的新繪畫觀點。還有鍍金的大小玫瑰花飾和鑲框，使裝潢呈現有如哥德式天花板一樣豪華的景象；裝點其間的微觀世界各元素，也是各具象徵意涵。在這裡，帕米賈尼諾滙合基督教和多神教的意象，成為自己新柏拉圖思想的泉源，也造就晚年畫作走上豐富而深奧的內容表現途徑。

帕米賈尼諾遲遲未動手繪製聖瑪利亞教堂壁畫，並且一再延誤工作進度，終至無法完成壁畫工作的原因，可能基於求好心切，一心想藉此機會超越科雷吉歐，卻始終無法畫出令自己滿意的作品。由他這段期間遺留下來的素描可以看出，他反覆的修改草圖，重新思考構圖，力圖突破傳統的藩籬，尋求符合自己理想的形式的過程中，一再地嘗試各種新的表現手法，以至於耗費了相當多的時間，也消耗了許多精力。再加上他回到故鄉帕馬之後，諸事不順，一連串的打擊也令他沮喪、消沈。從1531年5月至10月間，他短暫地與叔叔同住，以後便搬離出生的故居，獨自在主教堂附近賃屋居住，而且不斷的更換住處；以及由他過世前在遺囑中將遺產分給年輕的學生和友人，親屬中只有他的姊姊吉妮弗拉（Ginevra）一人獲得他的遺產的跡象；可以推測出他回到帕馬不久，便與家人產生嫌隙。還有這期間，他因多項委託案違約，不斷地與人興起訴訟而煩心，這些都重挫了他的健康和意志。又根據瓦薩里的記載，帕米賈尼諾晚年迷上煉金術，逐漸從一個敏感且溫和嫻雅的人，轉變成不修邊幅的蠻人。這些都可能是造成他經常拖延工作，無法履行合約的原因。

不過在回到帕馬之後，本著自己的天賦，以及旅居羅馬和波隆納期間勤勉學習累積下來的高超畫藝，除了斯帖卡塔聖母堂拱頂壁畫外，他還是畫出一些流傳後世的名作。〈削弓的丘比特〉當屬他初抵故鄉時的佳作，這幅技術與內容相得益彰的作品，深

圖見155頁

受時人讚賞，也因此出現了許多複製品。

丘比特站在平台上，背朝畫面一邊削弓一邊回頭看著觀畫者，表情冷漠；他一腳踩在墊在弓下的兩本書上，上面那本書閤著，下面那本書則攤開著；在這裡，帕米賈尼諾似乎欲藉由丘比特這一連串怪異的舉止，暗示感性鄙視理智的意旨。丘比特的兩腿間，有兩個小天使緊搉著平台，小男天使強抓著小女天使的手，意圖強迫她碰觸丘比特，這個動作顯然是提示人們，莫讓愛情之火灼傷的警語。精美細緻的繪畫品質和甜美誘人的胴體，顯示出來自科雷吉歐的繪畫成因，而在丘比特拉長比例的身體和難以捉摸的表情上，明顯可以看出，這是帕米賈尼諾的特有手筆。在這幅畫中，帕米賈尼諾挪用基督教新柏拉圖學說的說詞，把肉體的美和性靈的美合而為一，意圖透過丘比特在古典神話中的愛神角色，結合基督教的教義，將外在誘人的姣好體態，昇華成內在感化人心的美善，以傳達愛情與信仰都是神性分化的意旨。

〈路可蕾蒂亞〉（Lucretia）也是帕米賈尼諾這時期的名作，圖見156頁
畫中人物細膩誘人的肌膚，與〈削弓的丘比特〉比美，冷艷的肉體、簡單抽象的側臉、細瓷般的肌膚、具體積感的身體，則與斯帖卡塔聖瑪利亞教堂拱頂壁畫中的女子造形相似。畫中陳述著古羅馬節烈女子路可蕾蒂亞手持匕首自殺的一刻，主掌構圖的寒色調和淒冷的光線，襯托著路可蕾蒂亞激昂的表情，不但昇華了悲壯的氣氛，也勾畫出決定路可蕾蒂亞命運的瞬間光景。帕米賈尼諾在路可蕾蒂亞肩上的衣服扣環上，裝飾黛安娜打獵的圖像，透過希臘女神黛安娜的貞潔，象徵路可蕾蒂亞的貞烈情操。

從〈削弓的丘比特〉和〈路可蕾蒂亞〉兩幅兼具精美品質和豐富內容的畫作，可以看出帕米賈尼諾此時的畫風已轉向曲線華麗的表現，而且善用沈重的陰影，凸顯人物光滑細膩如瓷器般的肌膚和深具體積感的身體。同樣的表現風格也見諸另一幅大約同時期繪製的肖像畫〈少婦〉之中，這幅〈少婦〉肖像由於畫中人圖見157頁
物已無可考，而且人物頭上戴著一頂類似土耳其頭巾的帽子，因此於18世紀之時被命名為〈土耳其女奴〉。事實上，一直到1530年代，這種頭飾是貴族夫人間流行的時尚，特別是帕馬公爵夫人

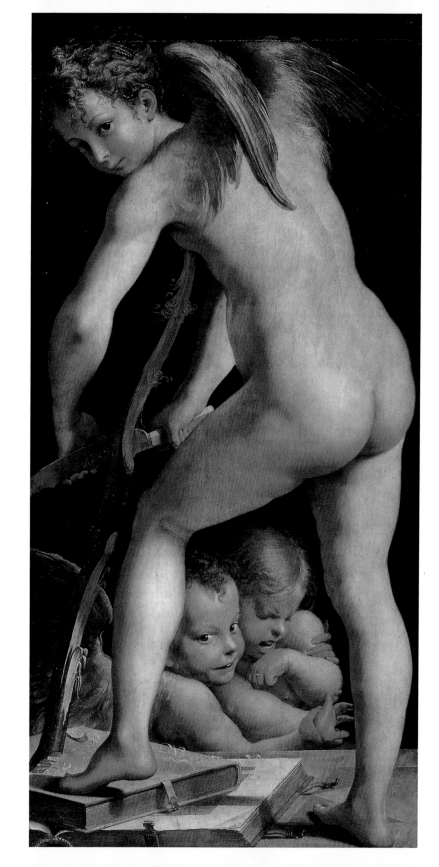

帕米賈尼諾
削弓的丘比特 油畫
135×65.3cm
1531-1532
維也納藝術史博物館

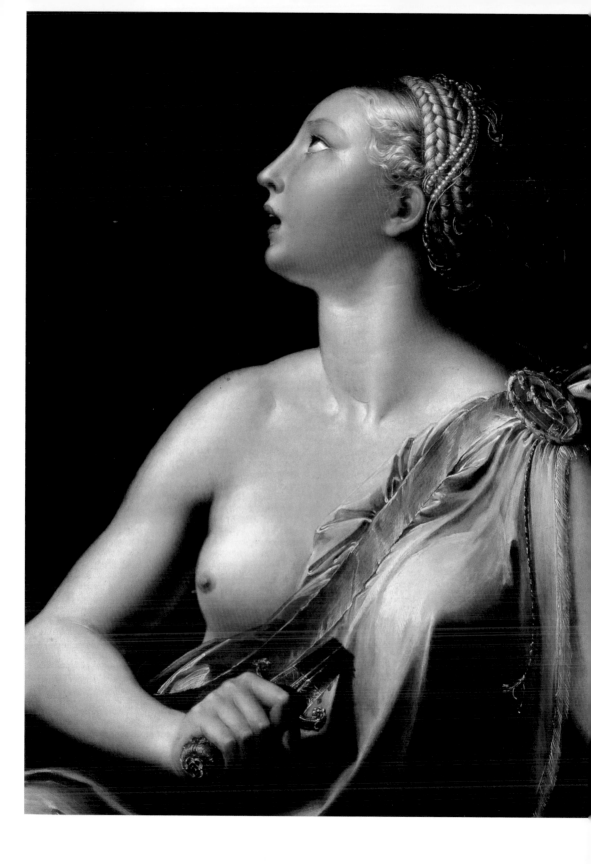

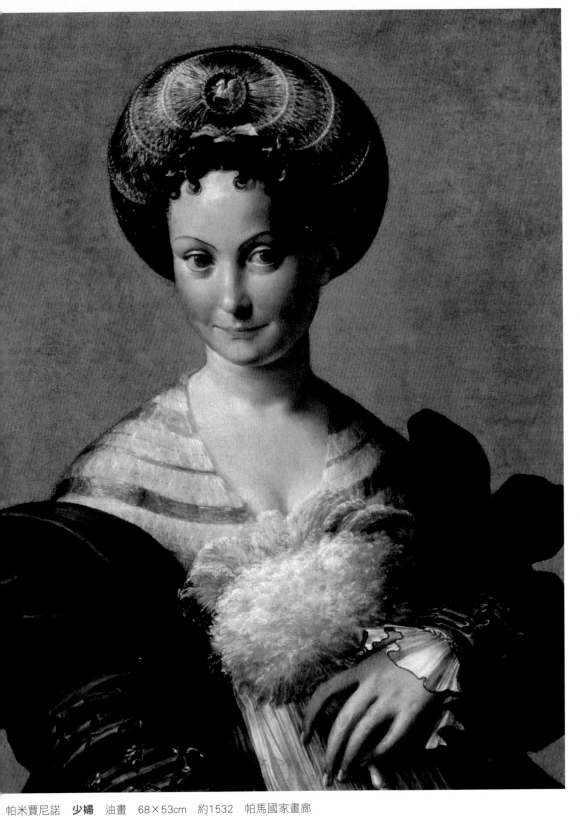

帕米賈尼諾　**少婦**　油畫　68×53cm　約1532　帕馬國家畫廊

帕米賈尼諾　**路可蕾蒂亞**　油畫　67×51cm　約1532　拿坡里Museo e Gallerie Nazionali di Capodimonte（左頁圖）

伊莉莎白（Elisabella d'Este）對這款時尚情有獨鍾。而且這幅〈少婦〉肖像完全空白的背景，顯然是採用拉斐爾1514年至1515年間在〈巴達沙雷·卡斯提勇尼〉（Baldassare Castiglione）畫像裡的作風，以空白無一物的背景，凸顯畫中人物的特質和細微的心靈活動。在無陪襯物件分散注意力下，觀畫者更容易立刻焦集目光，面對畫中人物的臉孔。在圓帽與細心整理出來的一絡絡小髮捲環繞下，女子橢圓的臉龐、細瓷般的皮膚、和淺淺的笑容，被襯托得十分完美；尤其是少婦那對直視觀畫者的眼睛，是那麼的嫵媚動人，眼神流露出來自內心的喜悅，充分表達出畫中少婦生活在幸福美滿中，絲毫沒有不愉快、難以捉摸、猶豫不定、傷感、壓抑情緒或傲慢的氣息。帕米賈尼諾以極端精確的寫實手法，畫下這幅〈少婦〉肖像，除了相貌外，衣服和頭巾都顯示出極其昂貴的質地，特別是帽子中央裝飾著一隻白色的飛馬，這應當是一種徽章，或是具象徵意涵的標誌。

　　另外一幅〈雅典娜〉（Pallas Athena）也是描繪衣著華貴的女子畫像，但是氣質完全與〈少婦〉畫中的女子不同。這幅〈雅典娜〉因畫中女子有如希臘神話故事中的雅典娜穿著甲胄而得名，而且女子胸前又別著一枚華麗的佩飾，佩飾上裝飾著雅典的守護神雅典娜、左手持代表勝利的棕櫚枝、右手拿著象徵和平的橄欖枝、飛越雅典城的圖像。可是畫中女子姣美的臉孔，帶著神秘而謙遜的氣質，又與〈聖母與先知匝加利亞〉中的聖母神韻相似。由這種結合多神教女神與基督教聖母為一體的構圖動機，以及強調畫中女子具神秘感的唯美特質，可以看出帕米賈尼諾晚年的繪畫趨勢。

圖見161頁

　　這幅畫採用暈染法模糊輪廓，以幽暗的背景襯托女子暖色調的膚色，而與反光的綠色披衣形成戲劇性的對比。垂落肩頸上的金色髮絲與柔細的肌膚相映，舉在胸前的纖細手指比出優美的手勢，這些細節都加深了女子沈恬夢想中多愁善感的個性。這種優雅感性的表情和高貴的氣質，是帕米賈尼諾晚年畫作中人物的獨特風格表徵。由於同樣的人物典型也出現在帕米賈尼諾1535年左右繪製的祭壇畫〈長頸聖母〉中，因此這幅〈雅典娜〉的繪製年

圖見163頁

拉斐爾　**巴達沙雷・卡斯提勇尼**　油畫　82×67cm　1514-1515　巴黎羅浮宮

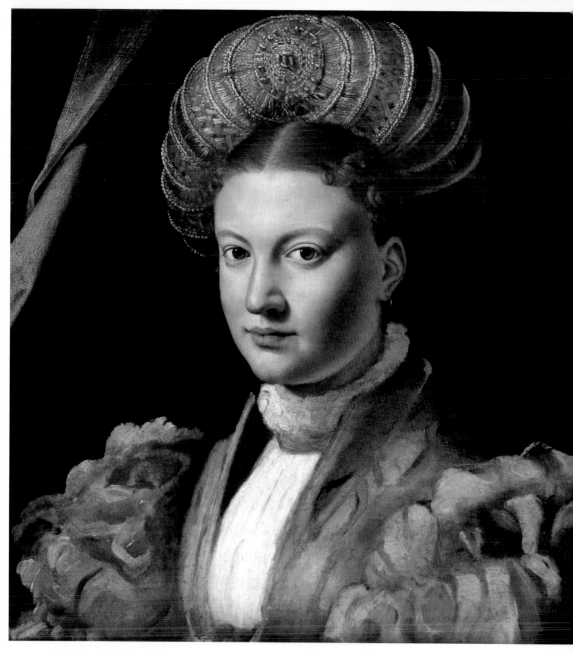

帕米賈尼諾　**年輕女子肖像**　油畫（未完成）　50×46.4cm（胸部以下被截）　約1532-1535
維也納藝術史博物館

帕米賈尼諾　**雅典娜**　油畫　63.4×45.1cm　1535
Hampton Court, Royal Collection Lent by Her Majesty（右頁圖）

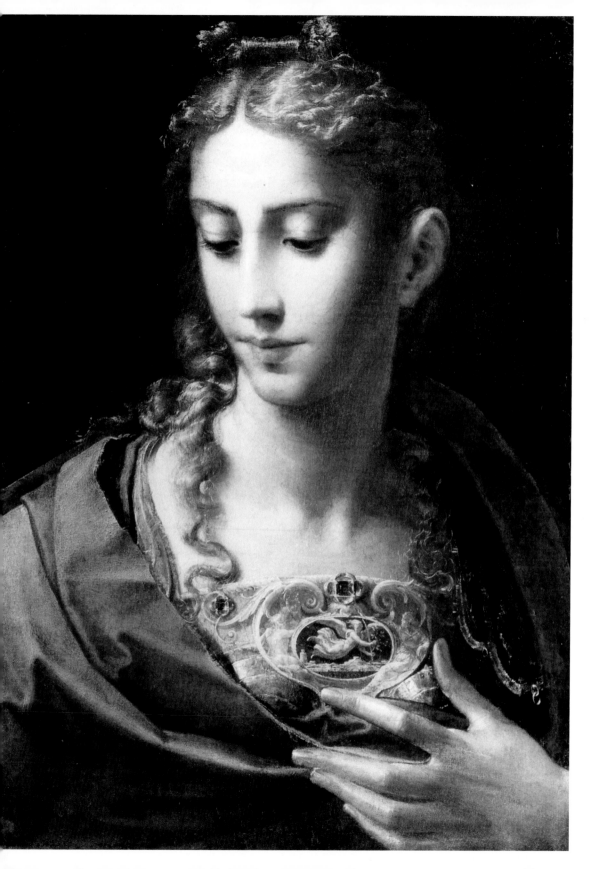

帕米賈尼諾
聖母、聖子與聖傑洛姆
素描　9.6×7.6cm
1535之前
帕馬國家畫廊

代應該是在1535年左右。

　　〈長頸聖母〉是帕米賈尼諾晚年未完成的作品之一，從諸
多有關聖母與子的草圖中，可以知道帕米賈尼諾在策劃這幅祭壇
畫的時候，曾經多方嘗試各種形式的構圖，從傳統「諸聖會談」
──聖母抱子高坐寶座上被聖人環繞的構圖形式，一路更改聖母
抱子的姿勢，到最後參考梵蒂岡聖彼得教堂裡，米開朗基羅所製
的〈聖母悲子〉雕像，才決定了此祭壇畫中聖母與子的雛形。

　　在〈長頸聖母〉裡，聖母如米開朗基羅的〈聖母悲子〉雕

帕米賈尼諾　**長頸聖母**
油畫　216×132cm
約1535　翡冷翠
烏菲茲美術館（右頁圖）

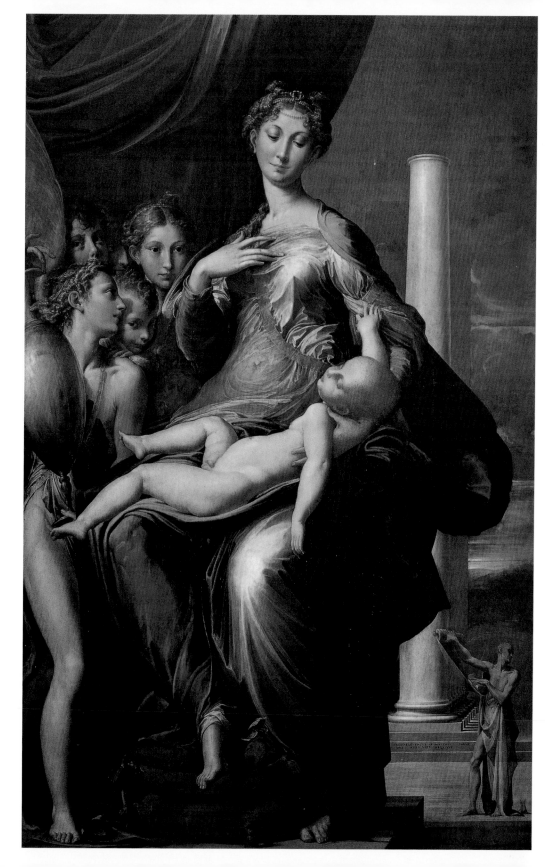

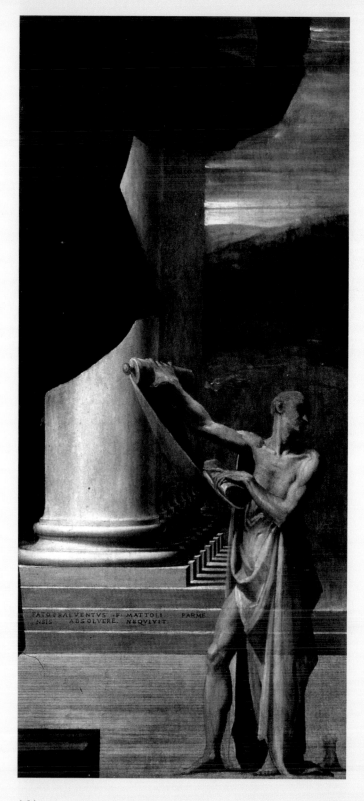

FATO PRAEVENTVS F. MATTOLI PARME
NSIS ABSOLVERE NEQVIVIT

帕米賈尼諾　**長頸聖母**（局部）
油畫　216×132cm　約1535
翡冷翠　烏菲茲美術館

帕米賈尼諾
聖母、聖子、聖傑洛姆
與聖法蘭西斯
素描　18.2×10.4cm
約1534
倫敦大英博物館

像之坐姿，耶穌聖嬰改變方向橫臥在聖母腿上，聖母以誇張的姿勢扭轉上半身，並回頭垂視著聖嬰，她的左手托著聖嬰的頭，右手舉起放在胸前。帕米賈尼諾在構圖中強烈地變易聖母的身體比例，不僅大肆拉長聖母的肢體，還特別誇張聖母巨大的下半身和細長彎曲的脖子。與嬌小的上半身相比，聖母放在胸前的手顯得格外巨大，這個手勢與帕米賈尼諾早年作品〈凸鏡中的自畫像〉、以及〈玫瑰聖母〉中的表現方式相似。耶穌聖嬰和圍觀的天使，也同樣地拉長下半身的比例。聖母龐大的身體占據構圖中央，身旁六位天使緊迫地擠在畫左邊的帳幕前，背景裡聖傑洛姆雙手展開一個捲軸，站在一根圓柱前。以構圖位置來看，聖傑洛姆所站的位置應該是中景，可是就聖傑洛姆和圓柱急遽縮小比例的情況而言，畫家在此故意違反透視學原理、壓縮景深的用心昭然若揭。

聖母充滿憐惜望著聖嬰的神情，以及扭轉迴身的姿勢，還有細長彎曲的脖子，配合著優雅的手勢，顯示出聖母高貴的氣質和優美的體態；誇張比例的巨大雙腿，塑造出聖母崇高的形象。聖母懷中的聖嬰，一反傳統聖母子圖像中充滿靈氣、可愛活潑的樣貌，躺在聖母腿上沈睡，臉色則呈現灰白有如聖殤中死寂的耶穌容顏。相對於前景偏向左邊的擁擠構圖，背景的空曠和低水平線，呈現若離若距的效果。夜幕低垂的天空，更襯托出此畫的神秘氣氛。

在這幅以聖母與子為主題的祭壇畫裡，異乎尋常的聖母與子構圖，是帕米賈尼諾發揮巧思，結合初生時的耶穌和聖殤中的耶穌，把耶穌道成肉身和為救贖世人犧牲的始末濃縮合併，精準扼要地點出耶穌降世的任務。聖母半帶慈愛半帶憐憫的表情，正是表述為人母者、兼為普世眾生之母者此刻複雜心情的最佳寫照。擠在一邊爭睹聖嬰的天使，有的滿臉沈思，有的面帶愁容，有的一臉虔誠，有的則若有所悟，他們的各種表情，都是為了指引觀畫者默想祈禱而設的。

帕米賈尼諾原本打算在背景裡畫出整排列柱的建築物，可惜尚未畫完，就連聖傑洛姆也未完成，旁邊還留下一隻單獨的

帕米賈尼諾
**聖母、聖子、聖傑洛姆
與聖法蘭西斯**
素描　19.1×9.9cm
約1534
維也納Albertina

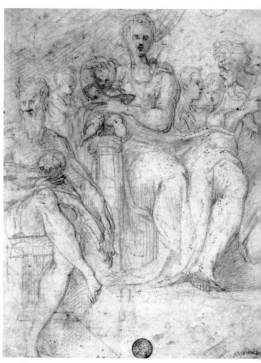

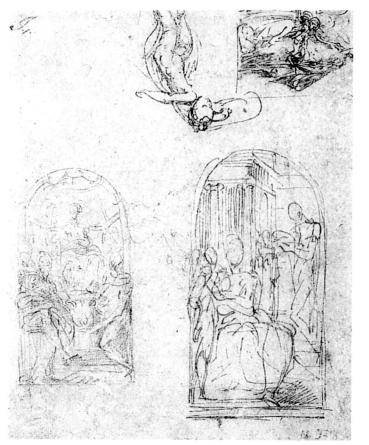

帕米賈尼諾
聖母、聖子、聖洗者約翰與聖傑洛姆
素描　14.4×11.3cm　1535之前
巴黎羅浮宮（左上圖）

帕米賈尼諾
聖母、聖子、聖傑洛姆、聖法蘭西斯
與天使　素描　12.1×15.7cm
約1535之前　威尼斯學院畫廊
（右上圖）

帕米賈尼諾
長頸聖母草圖　素描
12.1×15.7cm　1535年之前
威尼斯學院畫廊

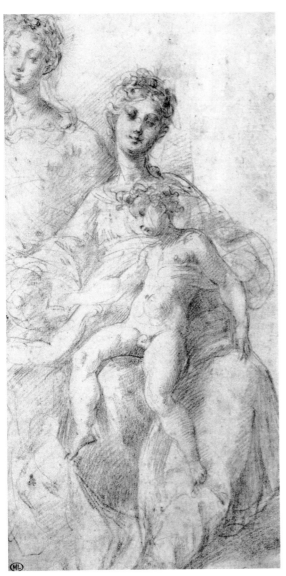

帕米賈尼諾　**聖母、聖子與聖洗者約翰**　素描
23.9×12cm
1535之前
巴黎羅浮宮（左圖）

帕米賈尼諾　**聖傑洛姆**
素描　16.7×8.2cm
1535之前
帕馬國家畫廊（右圖）

腳。矗立在聖母背後的柱子，是這時候慣見的聖母標記，光滑的柱身和筆直的圓柱形式，與聖母振動的披衣縐褶和扭曲的身體形成對比。透過這層對比關係，更彰顯出聖母慈悲、貞潔、崇高的形象。在這裡，帕米賈尼諾意欲藉由畫中聖母的形象，暗喻讚助人艾蓮娜·白爾蒂（Elena Baiardis）——法蘭西斯·塔里亞菲利（Francesco Taliaferri）遺孀的貞操和美德。這幅〈長頸聖母〉是在1534年12月23日受艾蓮娜之託，為其亡夫家族在塞爾維聖母

堂（Santa Maria de'Servi）的家族禮拜室繪製的祭壇畫。原本合約中規定，帕米賈尼諾得在1535年的聖神降臨節（6月8日）完成此祭壇畫，可是這件作品還是未能如期完成，甚至於到帕米賈尼諾辭世時仍處於未完成的狀態。當這幅祭壇畫終於在1542年，被隆重地安裝到塞爾維聖母堂的禮拜室時，帕米賈尼諾早在兩年前已過世了。

另有一幅曾一度以〈安娣亞〉（Anthea）之名流傳於世的〈年輕女子肖像〉，畫中人物業已成謎。由於女子的相貌與神韻皆酷似〈長頸聖母〉裡的一位天使，因此有人猜測，畫中女子可能是〈長頸聖母〉贊助人家屬的成員之一，也有人認為，這是一位與畫家帕米賈尼諾關係甚為密切的女子。無論如何，由女子身上所繫的圍裙，可以看出這款服飾是北義大利地區的民族服；又從女子華麗的穿著和首飾，可推測她也許是位新婚不久的少婦。這幅〈年輕女子肖像〉，以其精湛的畫藝和靈巧的構圖思想，被譽為代表16世紀初期義大利矯飾主義繪畫的傑作。而且又根據畫中女子與〈長頸聖母〉中一位天使的相似性，斷定此肖像畫的繪製年代大約與〈長頸聖母〉相近。

儘管這幅肖像畫中的女子，看起來似乎個性天真，她以靜止的立姿正對著畫面，而且臉形完美、輪廓僵硬，幾乎近於幾何化的卵形；可是女子左右手不相對稱的比例造成身體的變形，還有貂皮披肩的貂頭彷彿活生生的露出利齒，咬在女子右手的手套上面，這些詭異的構圖動機，卻強烈的暗示著畫中另有含意。

帕米賈尼諾晚年在這幅〈年輕女子肖像〉中，再度發揮其早年在〈凸鏡裡的自畫像〉中的變形觀念，利用視覺上的錯覺作用，表達個人的抽象思維和作畫理念，而且在他這「變形遊戲」的繪畫旅程中，也反映出他所生逢時代的思潮。他所處的16世紀上半葉，就像奧維德（Ovid）在《變形記》（Metamorphosen）裡所描述的千變萬化世界，文學和藝術中所有的巧思變化，都被視為絕佳的（maniera）表現。置身於矯飾主義初期的畫家行伍中，早熟的帕米賈尼諾應當是深受這種活潑的時代思想鼓舞，而以個人精湛的畫藝和靈通的思考力，贏得「拉斐爾再世」的美名。

帕米賈尼諾
年輕女子肖像 油畫
136×86cm 約1535
拿坡里國立卡波迪蒙杜
美術館（Museo e Gallerie
Nazionali di Capodimonte）
（右頁圖）

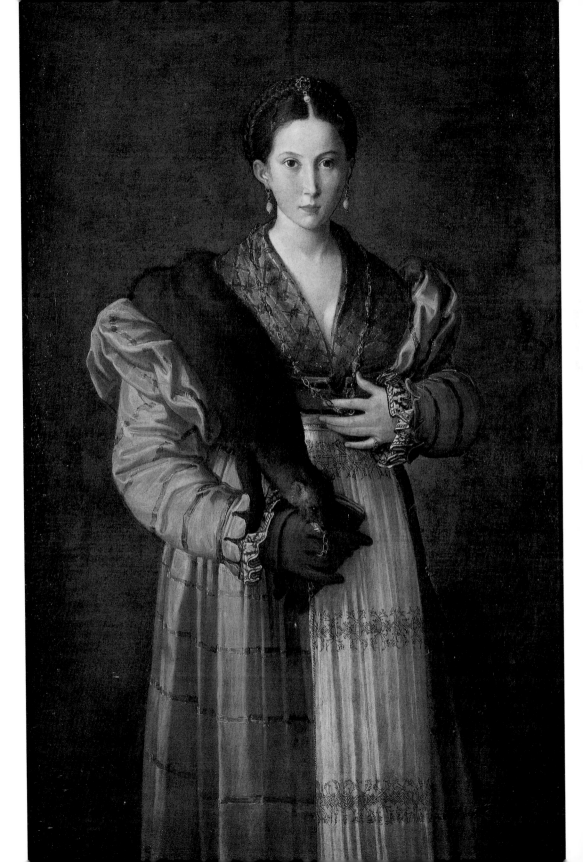

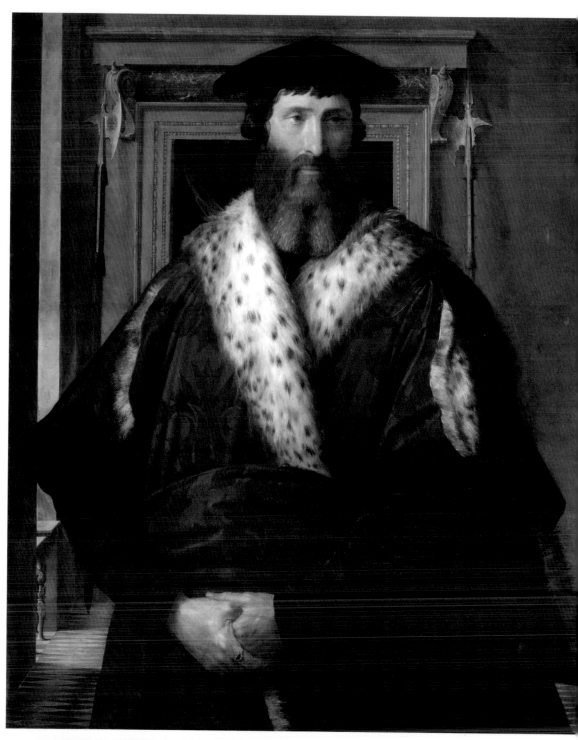

帕米賈尼諾　**一位顯要的人**　油畫　117×98cm　約1535　維也納藝術史博物館

帕米賈尼諾
一位顯要的人（局部）
油畫　117×98cm
約1535
維也納藝術史博物館

　　晚年的帕米賈尼諾在帕馬因違約官司被拘禁兩個月，出獄後便離開帕馬前往卡薩馬吉歐（Casalmaggiore）發展，但是不久即因病逝世於1540年8月24日，享年37歲。他的驟然過世，又留下更多未完成的作品，這些未完成的作品，有些經由他的工作室、有些經由其他畫家繼續完成。還有他的畫作雖深受同時期收藏家的

帕米賈尼諾
聖母、聖子與聖人
素描　29.6×20.7cm
約1519/20
維也納Albertina

喜愛，但在後來幾經轉換收藏者的過程中，因他的畫風多元，又
有後輩畫家的仿製品混淆，以至於他的許多畫作被誤認成其他畫
家之作，這些都是造成他的聲名逐漸被世人遺忘的原因。

　　他的遺體最後被埋葬在卡薩馬吉歐的弗拉提・德・塞爾維教
堂（Frati de'Servi）中，並依照他的遺願，在他赤裸的遺體上放置
一只柏木製的十字架——這是法蘭西斯修會的懺悔標記，由此可

帕米賈尼諾
兩位女神與森林之神
素描　13.7×8.7cm
約1524-1527
維也納Albertina
（右頁圖）

帕米賈尼諾
男人身長比例圖
素描　17×7.9cm
約1526/27
帕馬國家畫廊（左圖）

帕米賈尼諾　　**裸男**
素描　23.1×11cm
約1526/27
帕馬國家畫廊（標示比
例）（右圖）

以看出他對個人身後名譽的重視。儘管他一輩子運途多舛，而且
英年早逝，但是由他短暫37年生命中的創作，已可看出他過人的
才氣和跨越時代的新觀念。他生在16世紀的動盪時代裡，接受新
潮思想的激盪，孕育出嶄新的藝術觀念，並將這些觀念付諸個人
的繪畫創作，以致開啟了藝術創作自由的風氣。他可說是矯飾主
義的時代之子，而他也以畢生精力引領藝術風潮、改造時代。由
他短暫生涯中遺留下來的大量草稿和畫作，可以看到他多方尋求
藝術創作的泉源，也可看到他如何解開藝術的禁錮，為西洋近代
藝術發展開啟自由創作的先河。

結語

　　矯飾主義藝術一向以風格特異，表現手法有違古典藝術原

帕米賈尼諾
維納斯與丘比特
素描　24.3×15.9cm
約1527
維也納Albertina
（右頁圖）

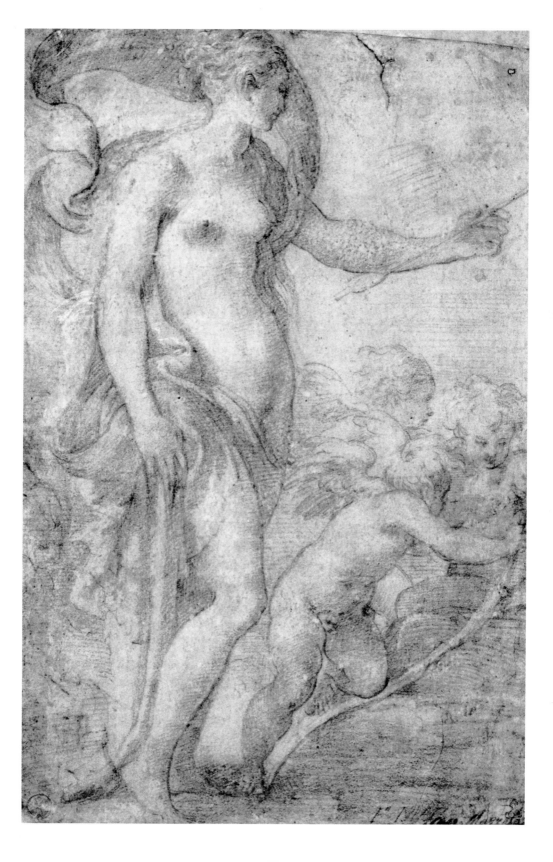

帕米賈尼諾　**聖安東尼**　素描　18.5×11.8cm　約1535　帕馬國家畫廊

帕米賈尼諾　**旗手**　素描　26.5×19.8cm　約1533　倫敦大英博物館（右頁圖）

則，因此常被視為文藝復興的反動現象。但是省視帕米賈尼諾的作品，我們可以發覺，他並未刻意去背叛文藝復興的古典傳統，他只想超越盛期文藝復興的大師，追求藝術的極致。為此，他一生勤奮努力，不斷嘗試新的表現手法，積極探尋藝術創作的新契機。

他早年所畫的〈聖女芭芭拉〉，是他追求古典優雅極致的例證，能夠畫出這樣一幅氣韻生動的優美人像，不只是光憑敏銳的觀察和描摹寫實的技巧就能做到的，從這幅畫中，我們還可看到畫家有意識的美學選擇過程，這些都多虧他深厚的人文素養，才使得他別具慧眼，能夠在寫實和寫意之間，做出適當的調配。

而他早年的〈凸鏡裡的自畫像〉，更透露出他慧黠的思辨能力；選擇圓弧板面作畫的動機，不畏醜陋忠實呈現自己在凸鏡裡變形的相貌，還有透過凸鏡的膨脹變形作用，探討虛──實、抽象──寫實之間的問題。乍看這兩幅畫作，任誰都難以相信，這是出自一個尚未年滿20歲的年輕畫家之手。無怪乎他初抵羅馬之時，被驚為「拉斐爾再世」。

他早年畫〈凸鏡裡的自畫像〉時，一反前此畫〈聖女芭芭拉〉的唯美表現，打破古典藝術自然寫實結合理想美的觀念，藉由鏡中變形影像的啟示，重新思考真實和藝術的問題。從凸鏡中，他發現真實會因時因地而改變形貌，美也因各種不同境況而在調整尺度。藉由凸鏡的啟迪，他不再以擬真寫實為優先的考量，轉而尋求自己心目中的完美表現方式。從他晚年的作品〈長頸聖母〉和〈年輕女子肖像〉，可以看出他畢生追求的完美極致，是一種經由誇張變形後更顯優雅的造形，以及透過矛盾衝突產生的內在力量。

達文西「以鏡為師」的提示，點醒了一個才華洋溢的年輕人，帕米賈尼諾在不斷地與鏡子對話中，茅塞頓開，遂即展開一連串探索藝術迷宮的冒險；終其一生他孜孜不息地嘗試，意圖締造一種超越前人的完美藝術，而他的苦心並沒有白費，歷史證實了他的試驗是成功的！

帕米賈尼諾
站立的裸男背面 素描
29.4×9.7cm 1535
法蘭克福Städelsches
Kunstinstitut
（右頁左圖）

帕米賈尼諾 **森林女神**
素描 29.5×10.6cm
1535 維也納Albertina
（右頁右圖）

帕米賈尼諾　**坐在船緣上的男子**　素描　17.5×13.3cm　1540　巴黎羅浮宮（可能是帕米賈尼諾畫下自己在渡船上的身影。）

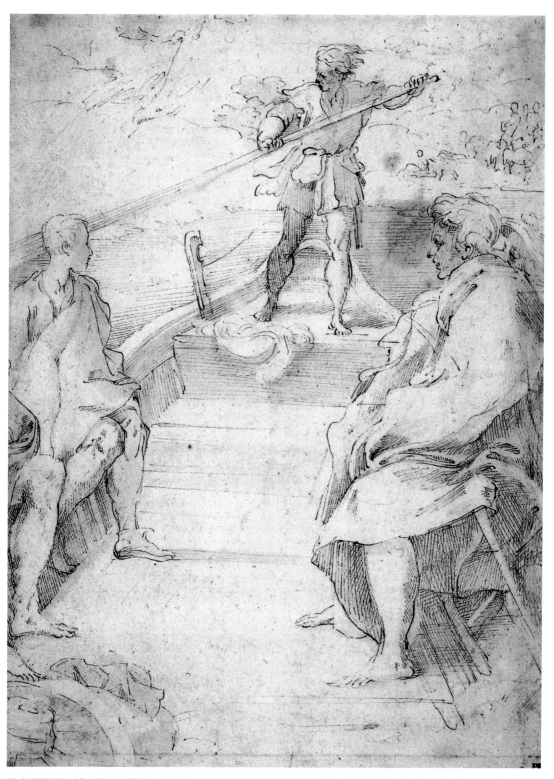

帕米賈尼諾　**船上的三個男子**　素描　27.9×20.3cm　1540　倫敦大英博物館（可能是帕米賈尼諾橫渡波河到卡薩馬吉歐時，伴隨他同行的三位友人，也就是帕米賈尼諾在遺囑中提及的三位朋友——Barbieri, Zanguidi和 Strabuchi。）

帕米賈尼諾年譜

1503	0歲。1月11日帕米賈尼諾出生於帕馬聖保羅修道院附近，原名傑洛姆‧法蘭西斯‧瑪利亞‧馬佐拉，父親菲力浦與兩位叔叔米歇爾和彼得‧依拉里歐都是畫家。朱利烏斯二世當選為教宗。
1504	1歲。布拉曼特（Bramante）受教宗之命，開始設計梵蒂岡Belvedere庭園與聖彼得教堂重建藍圖。
1505	2歲。父親感染瘟疫過世，為了躲避瘟疫，兩個叔叔帶著帕米賈尼諾和他的兄姊離開故居，到處遷徙。
1510	7歲。10月25日喬爾喬涅逝世。
1512	9歲。米開朗基羅完成西斯丁禮拜堂天蓬壁畫〈創世紀〉系列（1508-1512）。
1513	10歲。里奧十世當選為教宗。
1514	11歲。布拉曼特逝世，拉斐爾接手聖彼得教堂設計工作。
1515	12歲。2月兩位叔叔接受聖約翰福音使徒教堂小禮拜室的壁畫工程，這件案子後來由帕米賈尼諾接手。

帕米賈尼諾　**自畫像**
素描　7.3×5.3cm
約1524　巴黎羅浮宮

帕米賈尼諾　**自畫像**
素描　10.6×7.5cm
約1522
溫莎堡皇家圖書館
（右頁圖）

185

1516　　　13歲。11月29日貝里尼逝世。

1517　　　14歲。姊姊吉妮弗拉結婚，據婚姻相關文件的記錄，帕米
　　　　　賈尼諾的家境已好轉。

　　　　　帕米賈尼諾已開始從事版畫和繪畫工作。

　　　　　馬丁‧路德發表《九十五條論見》，為宗教改革之肇
　　　　　端。

1518-19　15-16歲。科雷吉歐到訪帕馬，為聖保羅修道院院長室繪
　　　　　製天蓬壁畫。

　　　　　1519年5月2日達文西逝世。

　　　　　查理五世繼承神聖羅馬帝國皇位。

1520　　　17歲。4月6日拉斐爾逝世，安東尼‧桑加洛接手梵蒂岡聖
　　　　　彼得教堂設計工作。

　　　　　教皇判馬丁‧路德破戒出教。

1521　　　18歲。查理五世與教皇里奧十世聯合對抗法王法蘭西斯一
　　　　　世，帕馬受戰火波及，叔叔帶帕米賈尼諾逃往維亞達納
　　　　　避難。

1521-22　18-19歲。帕米賈尼諾回帕馬，為聖約翰福音使徒教堂繪
　　　　　製壁畫，正逢科雷吉歐也在此教堂繪製穹窿壁畫。

　　　　　1522年11月21日帕米賈尼諾接受帕馬主教堂委託，為左袖
　　　　　廊祭壇上方繪4個聖像，但他始終未能履約完成此畫。

　　　　　1519-1522年麥哲倫環繞地球一周。

1523　　　20歲。為桑維塔列在豐塔內拉托的城堡繪製天蓬壁畫。

　　　　　2-3月佩魯吉諾逝世。

　　　　　11月克雷蒙七世當選為教宗。

1524　　　21歲。夏天叔叔依拉里歐陪同帕米賈尼諾抵達羅馬，蒙受
　　　　　教宗克雷蒙七世召見，並應邀參與彭菲奇廳的壁畫工程

1526　　　23歲。1月定居羅馬。

　　　　　英王亨利八世因離婚問題被判破戒出教。

1527　　　24歲。5月查理五世進軍羅馬，開始「羅馬大劫」，教宗

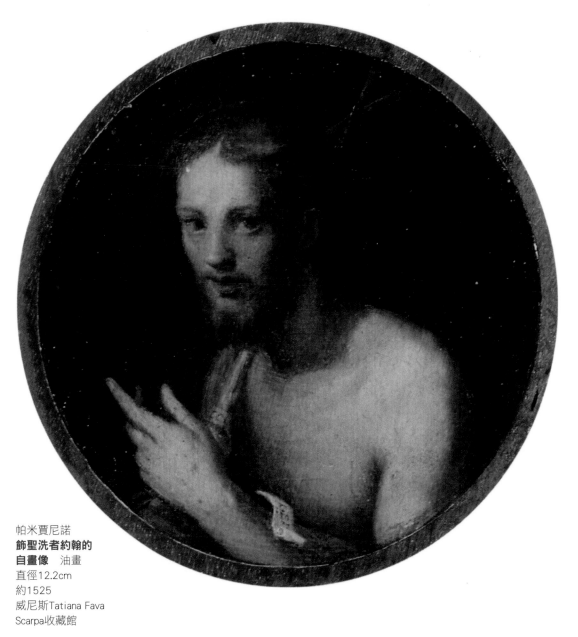

帕米賈尼諾
飾聖洗者約翰的
自畫像 油畫
直徑12.2cm
約1525
威尼斯Tatiana Fava
Scarpa收藏館

被囚天使堡。

叔叔帶帕米賈尼諾逃離羅馬,打算返回故鄉帕馬。

1527-30 24-27歲。回鄉途中滯留波隆納。

1529年11月－1530年3月籌備查理五世加冕大典,1530年
3月查理五世在波隆納接受教宗克雷蒙七世加冕,「羅馬

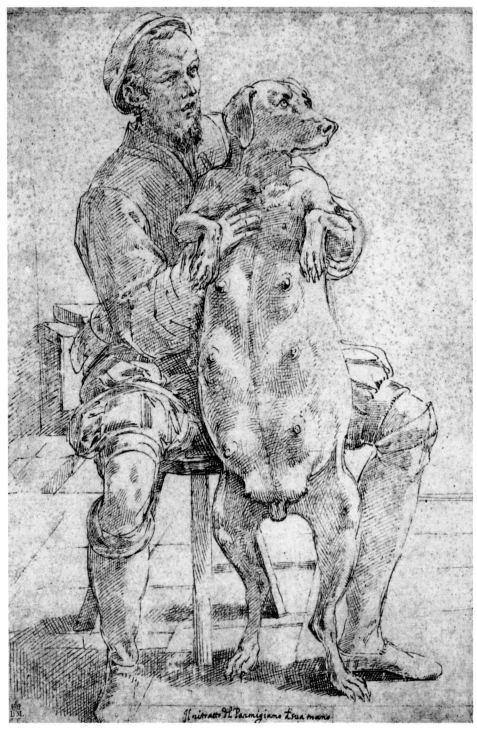

帕米賈尼諾　**男人（自畫像？）與狗**　素描　30.5×20.4cm　約1533　倫敦大英博物館

帕米賈尼諾　**自畫像**　素描　10.3×11.7cm（肖像部分）　約1535　維也納Albertina（右頁圖）

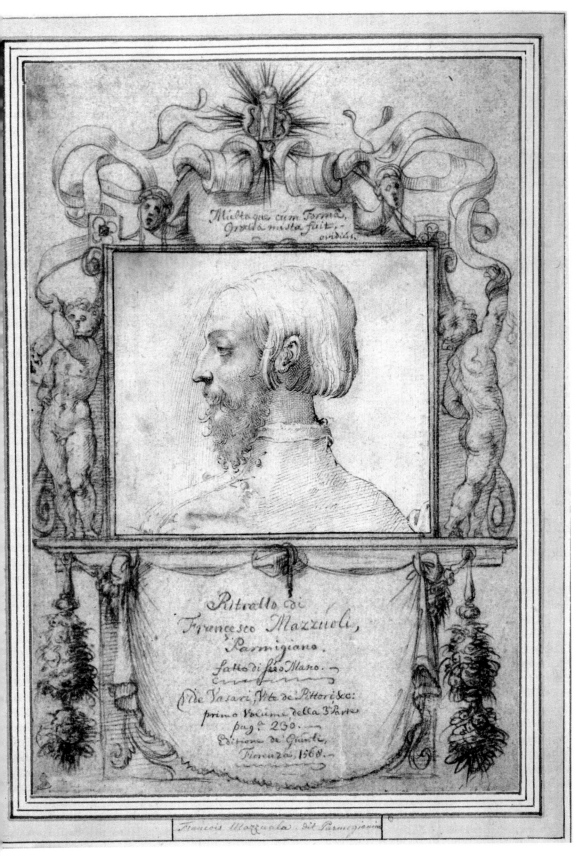

Multaque cum Formâ,
Gratia mista fuit.
ovidiis.

Ritratto di
Francesco Mazzuoli,
Parmigiano.
fatto di suo Mano.

P. de Vasari, Vite de' Pittori &c:
primo Volume della 3ª Parte
pag.º 230.
Edizione de' Giunti,
Fiorenza 1568.

François Mazzuola dit Parmeggianini

「大劫」結束。

1529年土耳其第一次圍攻維也納。

1531　28歲。年初回抵帕馬。

　　　5月10日接下斯帖卡塔聖瑪利亞教堂主祭室拱頂壁畫工程。

1532　29歲。土耳其第二次圍攻維也納。

1534　31歲。保羅三世當選為教宗。

　　　3月5日科雷吉歐逝世。

　　　米開朗基羅開始繪製西斯丁禮拜堂壁畫〈最後審判〉（1534-1541）。

　　　羅耀拉（依各納爵）創立耶穌會。

1535　32歲。9月開始動手繪製斯帖卡塔聖瑪利亞教堂主祭室的拱頂壁面。

　　　10月全權委託Don Nicola Cassola處理所有違約訴訟。

1536　33歲。6月帕馬市長受託轉告帕米賈尼諾，得於9月27日之前完成斯帖卡塔聖瑪利亞教堂的壁畫工程。

1539　36歲。12月斯帖卡塔聖瑪利亞教堂收回帕米賈尼諾所有未完成的壁畫工程，並指控他違約，使他入獄兩個月。

1540　37歲。出獄後，帕米賈尼諾離開帕馬，前往卡薩馬吉歐。

　　　8月21日立下遺囑。

　　　8月24日帕米賈尼諾病逝卡薩馬吉歐，埋葬在Frati de' Servi教堂內。

　　　11月14日羅索（Rosso Fiorentino）逝世於楓丹白露。

帕米賈尼諾　**自畫像與兩位頭頂瓶子的女子**　素描　10.7×7.5cm　約1535
Chatsworth, Trustees of the Chatsworth Settlement（右頁圖）

國家圖書館出版品預行編目(CIP)資料

帕米賈尼諾：矯飾主義繪畫奇葩 / 賴瑞鎣著.
-- 初版. -- 臺北市：藝術家，2012.06
192面；23×17公分. -- (世界名畫家全集)

ISBN 978-986-282-068-1(平裝)

1.帕米賈尼諾(Pontormo, 1503-1540) 2.畫家
3.傳記 4.義大利

940.9945 101010877

世界名畫家全集
矯飾主義繪畫奇葩

帕米賈尼諾 Parmigianino

何政廣 / 主編　　賴瑞鎣 / 著

發行人　何政廣
主編　　王庭玫
編輯　　謝汝萱
美編　　王孝媺
出版者　藝術家出版社
　　　　台北市重慶南路一段147號6樓
　　　　TEL：（02）2371-9692～3
　　　　FAX：（02）2331-7096
　　　　郵政劃撥：01044798 藝術家雜誌社帳戶

總經銷　時報文化出版企業股份有限公司
　　　　新北市中和區連城路134巷16號
　　　　TEL：（02）2306-6842
南部區域代理　台南市西門路一段223巷10弄26號
　　　　TEL：（06）261-7268
　　　　FAX：（06）263-7698
製版印刷　欣佑彩色製版印刷股份有限公司
初版　　2012年6月
定價　　新臺幣480元

ISBN　978-986-282-068-1（平裝）